Mixcraft
數位成音國際認證

Mixcraft Certified Associate Program 官方用書

中華數位音樂科技協會　著

導入6指向專題實作　　影音即測即評考場　　收錄國際證照試題

高級中等教育階段學生學習歷程資料庫
（證照代碼02WX、02WY、02WZ）

全國技專校院校務基本資料庫
（證照代碼11878、11879、11880）

序

Acoustica Mixcraft「數位成音」原廠國際認證課程，是我見過最全面的多媒體成音培訓計劃用書，不只是適用於高中、大學的專業用書，更是適合自媒體及廣播者使用。而內容的專業度居然可以那麼容易表達出來，六個面向的實習主題包羅萬象，主題對應書的章節及考題，立即知道所學的知識是否紮實，再透過線上測試平台的即測即評機制，讓每段的學習精髓串聯一起。跨科及跨界的「Mixcraft 數位成音證照」，教育部的「全國技專校院校務基本資料庫」及「高級中等教育階段學生學習歷程資料庫」，皆以第一時間採用，我認為這是一本跨世之作，嘆為觀止。

便利易用，是這軟體工具最重要的特色，自媒體蓬勃起，內容才是王道，影片中的聲音素材，最難是 IP 智財的處理，Mixcraft 給了超低入手價及素材版權可以免費商用公播，這絕對是自媒體重度使用者的最愛。

中華數位音樂科技協會是專注在最新的數位工具整合及教學內容的開發，協助產業及校園一貫發展，希望能透過此書，讓真正喜歡成音後製的朋友了解我們的努力。

吳建志
中華數位音樂科技協會　理事長

序

飛天膠囊數位科技公司自 Mixcraft 5 開始引進台灣,至今已超過 10 年。期間陸續透過教師的建議,我們向原廠提出一些原有功能的改良,以及新功能的加入,很高興原廠 Acoustica 公司能接受建議,並將這些功能加上。這表示原廠也十分重視台灣用戶的意見。

我們並全程參與 Mixcraft 的中文化。當初向原廠提出中文化的原因,就是有感於幾乎全部的音樂相關軟體,都沒有繁體中文的介面。即使有,大都也是沿用大陸的用語轉換,許多名詞和台灣常用完全不同。雖然中文化的過程並不輕鬆,但從現在看來,當初的決定是正確的。

台灣艾肯數位通路公司,長期以來對 Mixcraft 在台灣校園推廣不遺餘力,是我們非常重要的教育市場夥伴。這幾年透過他們的協助,讓 Mixcraft 能逐漸進入各大專院校科系,更多的老師和學生能感受這套軟體的實用價值。

很榮幸受邀為本書寫序。本書除了介紹 Mixcraft 常用的功能和技巧外,更包括許多在業界採用的觀念和器材解說,這對學生來說,是相當寶貴的資源。若能熟讀本書,相信對學生們未來的就業之路會大有幫助。

林家玄
Mixcraft 大中華區獨家總代理
飛天膠囊數位科技有限公司

目錄

多媒體成音培訓計畫

01 寬頻大時代的趨勢

02 數位成音工作站（DAW）架設：全能音雄與硬體連結

03　全能音雄功能介紹

06 戶外環境音及現場收音介紹

07 成音前製作業：視訊轉檔及置入全能音雄

08 數位配樂基礎：MIDI 應用方式及音樂素材庫介紹

09　數位混音基礎與實作

10 成品輸出及專案備份

附錄 Mixcraft 原廠國際認證考題

NOTE

多媒體成音培訓計畫

《Acoustica Mixcraft「數位成音」原廠國際認證課程》

● 計畫目的

一、 提供多媒體成音培訓課程，結合「數位成音整合者系統」，融入美國及德國軟體設計者觀念，獨創全台灣唯一銜接德國及美國的錄音室開發工具教學規劃，發展「影」「音」共構，建立跨多媒體設計相關科系發展的企畫、美術、程式之外的必備主軸「多媒體成音課程」。

二、 重視使用者介面的建立，軟體繁體中文化，使輕度開發者能夠在短時間內切入到成音開發核心，快速使用。

三、 開放式資料庫引擎，29 組效果器，7000 多個音效及音色素材的 VSTi 及 Rewire 的 Button 嵌入其他軟體音源、效果器，並導入內部列表；Mixcraft 軟體也可成為其他軟體的外掛音源、效果器，創造為最開放的成音引擎平台。

四、 開放的 IP 智財權，Mixcraft 所使用的音源、音色及音效庫，不需要再另外支付 IP 授權金，即可直接商用公播，對於快媒體及自媒體來就說是一項專屬利器。

五、 深度學習模型的訓練平台，教材書、學測及習作鏈結，讓教學者即刻了解開發者的反應，讓開發者能立即修正錯誤。使用電腦即測即評及 6 項專題實習標準。

六、 支援職場體驗及業界講座，針對錄音室配音專題、音效創作（Foley）、環境音及現場收音、影音剪輯技巧、配樂創作、混音工程之實作，我們有提供業界體驗，並歡迎企業參訪及講座。

● 背景分析

一、 自媒體的崛起，廣告市場已被分眾化及社群化，多媒體成音培訓計劃是提昇數位影音製作，創造更多的商業跨界經濟價值。

二、 5G 的未來應用，就業人力必備影音創作。尤其在直播及影片新創產業更需使用。自媒體、Podcast、Youtube、Facebook、電玩、電子書、有聲書，動畫配音、數位典藏、廣告、直播、錄音室及多媒體業都開始要有自製能力。

三、 多媒體工作多變化，相關企業進化成如何有廣大的會員或粉絲，未來經營的重點在新創及跨界人才應用。

● 說明

（一）數位成音整合者系統

一、 器材裝備效率化，教材教具評估，依照各單位目的來調整，並有效投資器材使用。

二、 空間建築多功化，藉由移動式隔音艙及可收式攝影棚，來克服空間及動線的困難，並達到多元的使用、教學互動及成果發表。

三、 行動收音便利化，為環境音、現場音及擬音音效等的收音行動，提供最便利的外攜及最簡易的使用，使用者在數位成音的細節中，達到影音製作的品質目標。

（二）訓練平台

一、 有學習用書

二、 有國際證照考試

　　Level 1 為「錄音室配音／Foley 音效創作／環境音及現場收音」學科測驗。

　　Level 2 為「影音剪輯技巧／配樂創作／混音工程」學科測驗。

三、 有即測即評考場（www.licegate.com）

四、 有專題實習課程

1. 錄音室配音 2. Foley 音效創作 3. 環境音及現場收音

4. 影音剪輯技巧 5. 配樂創作 6. 混音工程

五、 有企業參訪及實習合作

單位可先到企業參觀，透過學校引薦，再進一步實習，透過培訓便可回領域發展。

● 教育部核定

全國技專校院校務基本資料庫（科技大學）

級別	證照代碼
Mixcraft 7 Certified Associate Program Level 1	11878
Mixcraft 7 Certified Associate Program Level 2	11879
Mixcraft 7 Certified Associate Program Level 3	11880

證照樣本

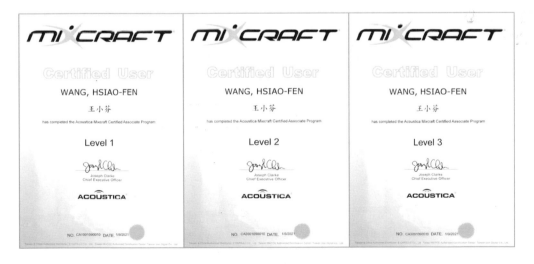

高級中等教育階段學生學習歷程資料庫

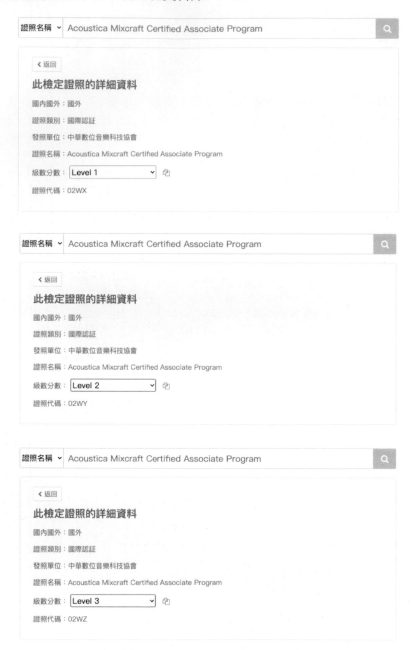

● 評分規則 / 標準

Level 1 學科測驗 & Level 2 學科測驗

評分標準（電腦上機，即測即評）

級別	滿分	通過分數	題型、題數		考試時間	評分方式
Level 1	100 分	80 分	線上測驗	是非題 20 題 單選題 20 題 影音題 10 題	1 小時	每題 2 分
Level 2	100 分	80 分		是非題 20 題 單選題 20 題 影音題 10 題	1 小時	每題 2 分

Level 3 術科考試評分標準

評分說明

繳交作品：

A. 提案書：100 ～ 150 字。

提案書連同姓名學校科系以移動文字方式加入在作品影片前，提案書秒數不列入影音作品 30 秒計算。

B. 影音作品：30 ～ 60 秒。（不含提案書影片時間，影片自行準備）

認證應檢人須知：

一、 考試時間：7 天。

二、 考試設備需求：由考場提供。

三、 作品繳交：由認證中心提供平台上傳 MP4 檔及工作檔。

四、 有下列情形者作品不予計分

- 工作檔未完整上傳。
- 冒名頂替及協助他人或託他人代為實作者。
- 侵犯著作權者。

五、 評分標準：

項目		配分
整體配置	包含影音協調度與整體完整度、藝術性或娛樂性	20
設計概念	文字說明	15
影片長度與文字效果應用	整體影片長度是否與題目要求相同，設計概念是否於影片中呈現，呈現模式是否適當	10
旁白人聲	僅能使用 Mixcraft 軟體錄製，情緒表現及對點是否適當	10
背景音樂	僅能使用 Mixcraft 軟體內建素材或 MIDI 創作音樂使用及各種對點是否適當	10
音效	僅能使用 Mixcraft 軟體內建素材，可自行錄製 Foley 音效使用及各種對點是否適當	15
混音	所有音樂音效在比重、配比、相位、效果是否適當	20
及格分數 60	繳交符合 MP4 格式始計分	100

● 考題數

採用主題式教學與原廠教材對應，應用主題實習，銜接教育部核定國際證照考試。

項次	教材	章節	主題	考證總題數
一	原廠書	第 1、2、3、4 章	錄音室配音專題實習	L1 考題 183 題
二	原廠書	第 5 章	Foley 音效創作專題實習	L1 考題 37 題
三	原廠書	第 6 章	環境音及現場收音專題實習	L1 考題 44 題
四	原廠書	第 7 章	影音剪輯技巧專題實習	L2 考題 30 題
五	原廠書	第 8 章	配樂創作專題實習	L2 考題 40 題
六	原廠書	第 9、10 章	混音工程專題實習	L2 考題 29 題
七	影音題			L1+L2 考題 20 題
			總數	383 題

● 國際證照課程表

▌Mixcraft Certified Associate Program Level 1（共計 36 小時）

課程分類	時數	課程內容	章節
第 1 周 ～ 第 9 周 錄音室配音專題實習	2	錄音室空間概念介紹	Chapter 1、2、3、4 （18 小時）
	4	錄音工作站（DAW） 軟硬體設備介紹	
	2	軟體與硬體連結內部設定	
	2	麥克風與錄音介面連接	
	2	數位音訊講解及聲音的特性	
	4	四大 (P) 法則及配音法解說	
	2	音率基礎調整（一）： 人聲 EQ 調教概念及移除雜聲	
第 10 周 ～ 第 13 周 Foley 音效創作 專題實習	2	認識音效概念 音效素材庫介紹	Chapter 5 （8 小時）
	6	室內音效擬音概念	
第 14 周 ～ 第 18 周 環境及現場收音 專題實習	2	戶外環境與現場收音概念解說	Chapter 6 （10 小時）
	2	外出收音裝置設備解說	
	4	外出收音技巧解說	
	2	音率基礎調整（二）： 音效成品 EQ 調教及移除雜聲	

Mixcraft Certified Associate Program Level 2（共計 36 小時）

課程分類	時數	課程內容	章節
第 1 周 ～ 第 5 周 影音剪輯技巧 專題實習	2	業界所用的視訊規格及種類	Chapter 7 （10 小時）
	2	轉出畫面工作檔原理	
	2	Mixcraft 視訊置入	
	2	視訊剪輯方法說明	
	2	視訊特效種類及字幕建立說明	
第 6 周 ～ 第 11 周 配樂創作專題實習	2	何謂 MIDI 及 MIDI 的由來	Chapter 8 （12 小時）
	2	MIDI 編曲觀念： 譜號與音高，拍號，音長解說	
	2	電腦鍵盤彈奏及 MIDI 鍵盤彈奏	
	2	編曲音樂架構	
	2	循環音樂素材庫介紹	
	2	音樂音訊編排技巧	
第 12 周 ～ 第 18 周 混音工程專題實習	2	數位混音概念說明	Chapter 9、 10（14 小時）
	2	前置流程工作說明	
	2	效果器種類介紹	
	4	混音技巧實作	
	2	母帶處理器原理及應用	
	2	成品規格解說及影音匯出操作	

● 專題實習課程表

（一）錄音室配音實習

一、 實習名稱：錄音室配音

二、 教材單元：原廠書 Chapter1、2、3、4

三、 證照課程：Mixcraft Level 1 國際證照

四、 教學目標：

1. 以錄音介面為核心完成錄音室所有設定。
2. 正確了解錄音介面、監聽耳機、電容式麥克風的單軌錄音方式及器材使用
3. 正確錄音配音。
4. 撰寫結案報告書一份：Mixcraft 軟體所有在《錄音》工具及心得 / 可圖示。

教學內容：

項次	主要單元	內容細項
一	串接硬體	1. 錄音介面、監聽耳機、電容式麥克風串接於電腦。 2. 檢查電腦的版本。 3. 下載驅動軟體並安裝。
二	DAW 設定	1. 檢查及設定 Windows 音訊系統。 2. 檢查及設定 Mixcraft 喜好設定。 3. 播放聲音軌確認是否有聲音。
三	錄音模式設定	1. 建立工作檔案夾。 2. 開啟《錄音軌道》並了解《音軌》錄音功能鍵。 3. 進行錄音，並由《錄音聲波》來確定正確的錄音原理。 4. 進行自我介紹 30 秒的《人聲錄音》並存成工作檔。
四	喜好設定說明	1. 針對 Mixcraft 喜好設定中的《錄音》功能說明。 2. 針對軟體內相關的《錄音》功能說明。
五	錄音介面說明	1. 說明如何使用錄音介面及功能。 2. 市場目標：分析不同等級之錄音介面種類。
六	撰寫結案報告	1. 針對宅錄做結案報告一份，並統一其型式。 2. 未來將成冊成為工作資料。

（二）Foley 音效創作實習

一、 實習名稱：Foley 音效創作

二、 教材單元：原廠書 Chapter 5

三、 證照課程：Mixcraft Level 1 國際證照

四、 教學目標：

　　1. 實作音效製作兩大模式：擬音（真實）錄製，音效庫分類使用法。

　　2. 依畫面所需的音效列表單。

　　3. 錄製實作或取得音效並習得擬音後製流程。

　　4. 運用 Mixcraft 效果器在音效上增加真實感。

　　5. 撰寫結案報告書一份：擬音流程及 Mixcraft 音效混音相關內容及問題排除

教學內容：

項次	主要單元	內容細項
一	音效製作兩大模式	1. 擬音製作與 Mixcraft 音效庫應用，並了解何時安排使用。
二	標記動態影像音效	1. 運用 Mixcraft 的標記功能將動態影像所需要的音效點（算錢概念），並製作音效表。 2. 規劃音效可使用什麼樣的物品去創作。
三	擬音實作	1. 確認成音軟體所接受的動態影像規格，學習如何使用網站或是轉檔軟體轉成可用的視訊檔。 2. 調整錄音介面內部設定及緩衝值，確認錄音延遲降低。 3. 電容式麥克風與錄音介面的連接，學習調整麥克風輸入源音量（Gain 值）。 4. 將動態影像置入 Mixcraft 軟體裡並且建立音訊軌道做錄音前準備。
四	效果器應用	1. 依動態影像裡的空間及場景運用效果器去增加真實感。
五	撰寫結案報告	1. 說明如何使用錄音介面及功能。 2. 針對擬音做結案報告一份，並統一其型式。 3. 未來將成冊成為工作資料。

（三）環境音及現場收音實習

一、 實習名稱：環境音及現場收音

二、 教材單元：原廠書 Chapter 6

三、 證照課程：Mixcraft Level 1 國際證照

四、 教學目標：

1. 記錄動態影像所需要的環境聲以及音效。

2. 習得收音裝置功能及使用：記憶卡，監聽耳機，指向性麥克風，延伸桿及防風罩使用方法。

3. 收音裝置實作標準及檔案歸檔，重點為外收聲音品質確保。

4. 撰寫結案報告書一份。

教學內容：

項次	主要單元	內容細項
一	環境聲及音效標記	1. 檢視動態影像，記錄所需要的環境聲以及音效。 2. 依照所記錄的環境聲以及音效規劃外出地點。
二	外出錄音座設定	1. 清點收音裝置所需要的配件：記憶卡，兩組電池（確認電池電量），監聽耳機，指向性麥克風，延伸桿及防風罩。 2. 習得延伸桿與麥克風架的收音原理及切換模式。 3. 監聽耳機、指向性麥克風串接於錄音座。 4. 調整錄音座內部基礎設定，確保記憶卡容量以維持記憶卡空間，並設定麥克風輸入音量、耳機的監聽音量，以確保聲音錄製大而不爆。
三	實作及歸檔流程	1. 在錄音實作裡，確保錄進來的聲音清楚而不爆以及要有一定的長度，可便於聲音後製編輯。 2. 在電腦上建立新資料夾，將記憶卡所錄製的聲音移動到資料夾裡以便之後編輯。 3. 運用 Mixcraft 軟體來檢視所錄的聲音及降低雜訊處理。
四	撰寫結案報告	1. 針對外錄過程做結案報告一份，並統一其型式。 2. 未來將成冊成為工作資料。

（四）影音剪輯技巧實習

一、 實習名稱：影音剪輯技巧

二、 教材單元：原廠書 Chapter 7

三、 證照課程：Mixcraft Level 2 國際證照

四、 教學目標：

1. 動態影像轉檔及置入成音軟體。

2. 影像素材編輯。

3. 視覺效果及字幕匯入。

4. 撰寫結案報告書一份。

教學內容：

項次	主要單元	內容細項
一	影像轉檔	1. 運用免費影像轉檔軟體：格式工廠或是線上轉檔網站來轉出 Mixcraft 可用的 WMV 或 MP4 影像檔。 2. 利用 Mixcraft 視訊功能將轉好的影像檔置入進去。
二	影像編輯應用	1. 利用 Mixcraft 的剪輯功能：分割、複製與貼上去做成全新的影片。
三	視覺特效及字幕匯入	1. 運用 Mixcraft 的 16 種視覺特效編輯。 2. 使用字幕功能將字幕依照時間點置入進去及調整字幕的進場特效。
四	撰寫結案報告	1. 針對影像處理做結案報告一份，並統一其型式。 2. 未來將成冊成為工作資料。

（五）配樂創作實習

一、 實習名稱：配樂創作

二、 教材單元：原廠書 Chapter 8

三、 證照課程：Mixcraft Level 2 國際證照

四、 教學目標：

1. 利用軟體內部學習音樂素材庫裡的素材。

2. 藉由音樂素材了解三大要點：拍速，調號及小節數。

3. 利用 Mixcraft 剪輯及混音技巧。

4. 撰寫結案報告書一份。

教學內容：

項次	主要單元	內容細項
一	硬體設定及音樂素材庫認識	1. 進入到 Mixcraft 素材庫認識已建立好的音樂：Music Beds 及循環素材。 2. 建立專案資料夾。 3. 依需求建立音訊軌道及數量。 4. 檢查及設定 Mixcraft 喜好設定。
二	音樂素材三大要點	1. 認識 Mixcraft 預設及音樂素材拍速、調號及小節拍差別。
三	音樂剪輯及混音技巧	1. 將選好的循環音樂素材置入軟體剪輯區。 2. 利用 Mixcraft 軟體內的剪輯功能：分割、複製、貼上及循環做音樂編排。 3. 調整個別素材音量大小及相位營造出層次感。 4. 運用效果器：壓縮、殘響、延遲做整體音樂的豐富感。
四	撰寫結案報告	1. 針對課程做結案報告一份，並統一其型式。 2. 未來將成冊成為工作資料。

（六）混音工程實習

一、 實習名稱：混音工程

二、 教材單元：原廠書 Chapter 9、10

三、 證照課程：Mixcraft Level 2 國際證照

四、 教學目標：

1. 講解混音四大要素概念並了解單聲道與雙聲道原理。

2. 確認監聽設備及依動態影像使用 Mixcraft 軟體剪輯功能做對點調整。

3. 進行實際混音演練並輸出最後成品。

4. 撰寫結案報告書一份。

教學內容：

項次	主要單元	內容細項
一	混音編組軌道	1. 重新定義監聽設備：監聽耳機，監聽喇叭。 2. 開啟 Mixcraft 軟體做編組與命名。
二	混音前專案準備	1. 開啟專案後利用軟體剪輯功能將所有的聲音素材與動態影像做同步對點。
三	混音演練	1. 針對動態影像的整體性調整每個素材的音量大小及相位。 2. 使用效果器：EQ，將整體性做的豐富。
四	輸出	1. 學習使用母帶輸出器及方法。

● 職場體驗業界協同

高中職設計群科赴公民營
6 年 15 場

高中職職場體驗
每年 70 場

大專院校學生實習
8 年 300 人次

● 企業參訪

(一) 企業介紹：

台灣艾肯數位通路有限公司，發展專注於數位文創「聲部」的全面發展，完全配合影、視、多媒、遊戲、動畫及設計產業的發展。並鎖定 5.1、4K 及 3D，同步升級「聲部」，並能完整提供赴公民營、職場體驗、協同教學、技職增能、教本、認證、場地、軟硬體規劃之企業。

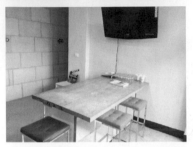

(二) 活動行程表：

09：00-09：15　開場致詞

09：15-09：30　認識企業文化及運營方向

09：30-10：00　錄音室環境介紹與作品欣賞

10：00-10：10　休息

10：10-12：00　錄音室實作體驗（ ex. 配音、後期 ）

共 3 小時 ※ 請攜帶隨身碟做作品存取

(三) 關於我們：

公司性質　　資訊軟體服務業、文化創意產業

員工人數　　12 人

聯 絡 人　　王沂璇

公司電話　　(02)2653-3215

公司電話　　台北市南港區南港路二段 147 號 3 樓

營業時間　　週一至週五 09:00-18:00

● **原廠書**

書　名　Mixcraft 數位成音國際認證（內附題庫）

作　者　中華數位音樂科技協會

出版社　博碩文化股份有限公司

《Acoustica Mixcraft「數位成音」認證費用資訊》

	級別	非中心	授權中心
認證費用	Mixcraft 7 Certified Associate Program Level 1	1,400 元	700 元
	Mixcraft 7 Certified Associate Program Level 2	1,800 元	900 元
	Mixcraft 7 Certified Associate Program Level 3	1,800 元	900 元
設立認證考場授權需求	• 師資（含 Level 1 國際原廠證照以上） • Mixcraft 應用軟體（21U 以上） • 教師桌設備 1 套及學生桌 20 套（以上） • 戶外收音設備 1 套（以上）		

NOTE

01

寬頻大時代的趨勢

1-1

數位影音環境演變：自媒體的崛起

（一）自媒體的崛起

在網路時代還沒來臨前，大部分的資訊都經由廣播、電視台傳達給觀眾。數位影音在近年來也多了不同的呈現，像是 YouTube 以及臉書的平台讓一般民眾都可以變成資訊傳播者，讓每個人都具有媒體、傳媒的功能，因此也造就了許多網路上的紅人（簡稱網紅）。這就是自媒體（We the media）的崛起。

（二）自媒體的平台種類

1. 長秒數的自媒體平台

讓資訊傳播者不受時間的限制將所有訊息完整的傳達出去。

2. 短秒數的自媒體平台

讓傳播者在短秒數的時間裡將當下的心情或是想法傳達出去。

1-2

錄音室的規模種類以及演變

錄音室的規模種類

1. 音樂性質錄音室規模

▍大型交響樂團

當你是要錄交響樂團也就是說有各種不同的樂器的話,錄音的空間就要大。

- 大可以容納很多人加上樂器。
- 在大錄音室裡錄樂團時,它可以給你最自然的低殘響。

不過基於錄製古典交響樂團的人數及樂器眾多,且大的空間需要依照收音品質作空間處理,像是隔音、吸音、駐波、天花板擴散處理、冷氣管消音處理及錄音門阻隔處理等,這許多的需求會需要一大筆資金。

搖滾樂團

當你是要錄一般搖滾樂團僅 4 ～ 5 個人的話,所需要的錄音空間就不會像交響樂團那樣大。

一般樂團有鼓手、吉他手、鍵盤手、吉他貝斯手及主唱。

- 如果只是收 Demo,全部的人都會在同一個錄音間收音,特別注意鼓組收音。
- 如果是正式錄製專輯,主唱會被安排到一個錄音間,而各個樂器手會被編排到另一個錄音間去做收音,所以後製混音可以把各個樂器及主唱人聲分別混音。

搖滾樂團雖然不需要用到跟交響樂團一樣大的錄音空間,但是也需要打造各個不同的小型錄音間及中型錄音間,所以隔音處理會更重要,投入的資金相對會多些。

2. 成音錄音室規模

▌音效收音室

當你需要的是音效收音室，你所需要用到的空間就不會很大。收音效並不是看人數，而是看一個人活動的空間。如果是要揮棒打玻璃的話，你所需要的大概是 4 ～ 5 坪的空間，因為你不會想在揮棒時打到麥克風，或是玻璃碎片撞到麥克風，因此會需要這樣大的空間坪數。音效收音室還有個不同的地方就是收音室裡的地板會做可抬起來的活動性地板。當你要收錄在沙子上走路的腳步聲，你不可能真的把沙子放在收音室的地板上，此時你可以抬起來一片活動性地板，然後把沙子放進去收音。不過因為音效收音室會時常收錄比較大聲的音效，所以隔音及吸音的效果需要特別加強。

中國科大影視系擬音夢工廠

▌單人錄音室

雙人錄音室最常用在電視劇、動畫配音及收錄唱歌人聲時。所需要的坪數比音效收音室還小。因為坪數小加上只是在收錄人聲，因此所需要的隔音處理、吸音處理及錄音門的處理就不會像音效收音室或搖滾樂團那麼多。

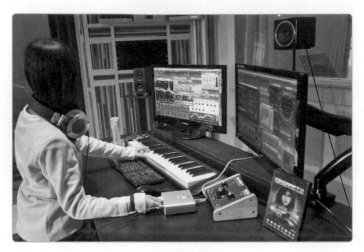

艾肯錄音室

▍移動式收音房

移動式收音房針對預算以及空間
有限的使用者非常適合。它的體
積小可放在房間的某個角落，也
有專門的舖線孔可以將需要的線
材像是麥克風線以及電腦螢幕視
訊線連接進收音房。另外，也有
隔音窗以及獨立的空氣抽送系統
所以不用擔心缺氧的問題。

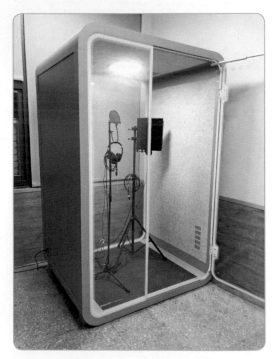

北斗家商廣告設計科錄音室

防串音遮罩

防串音遮罩是近年來在 Home Rerecording Studio（個人工作室）相當流行的一套配備，除了方便架設及移動外，也可以有效的防止串音，方便進行簡單的錄音，特別注意，防串音遮罩沒有完整的隔音效果，只能在稍微沒有雜音的室內空間加強收音的品質，提升作品質量。

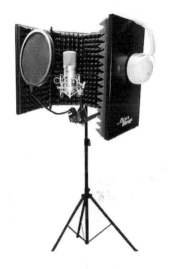

防串音遮罩的好處在於：

1. 簡易安裝
2. 移動方便
3. 有效提升人聲錄製品質

Q 疑問： 為何以前的錄音間沒有做太多的吸音處理，而近年來錄音間卻是貼滿吸音面板？

A 說明： 因為以前的錄音軟體沒有很好的內建殘響處理器，而專業的硬體殘響處理器又很貴。所以很多錄音間會保留一些乾淨的面板能夠做自然的殘響。唯一缺點是自然的殘響如果不符合的話，很難去除掉。不過現在的錄音軟體都有不錯的內建殘響處理器，所以收進來的收音要求乾淨就好。

1-3

錄音空間概念

在錄音這一環，需要有靈敏度不錯的麥克風、確保聲音品質的麥克風前級及專業的錄音軟體。不過擁有了這三項硬體不代表收進來的聲音會沒有雜聲或不被外面的環境聲影響。錄音的空間絕對是很重要的一環，因為好的錄音空間可以有效杜絕外面的雜聲，也可以有效吸住錄音室裡的聲音而不會傳出去影響到其他人或是主控室。一般人會問，錄音室要多大或是什麼樣的錄音室才符合業界錄音品質。首先你需要問自己一個問題—我要做什麼樣的錄音工作，那絕對是有關係的！

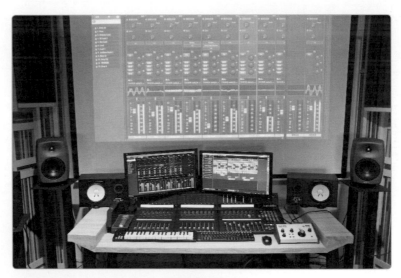

艾肯錄音室

1-4

數位影音製作概念

數位成音是多媒體成品必須經過的流程,而多媒體的形式有很多,像是電影、電視劇、廣告、電玩遊戲、舞台劇及有聲書等。數位成音的定義就是依照影片與腳本的需求在數位成音工作站上做後製錄音以及音樂音效創作,無論如何再設計音樂及音效,不只是要符合畫面,音樂音效之間的互動也必須是相輔相成。最後藉由混音技術將所有的素材混成客戶所需要的格式。數位成音包括錄音、音效、音樂及混音。每一個環節都非常的重要,分析如下:

- 錄音(Recording):藉由各種配音員的聲音表演來定下影片裡角色的個性。
- 音效(Sound Effect):不只是在於增加真實性,也是訴說劇本的利器之一。
- 音樂(Music):能夠正確述說畫面的情緒及感覺。
- 混音(Mix):能夠將以上三者錄音、音效及音樂的音量調大卻又不爆音。

NOTE

02

數位成音工作站
（DAW）架設：
全能音雄與硬體連結

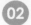
2-1

數位成音工作站硬體及成音線材介紹

DAW（Digital Audio Workstation）以現在的標準（Standard）來説，就是一台多功能電腦再加上其他周邊的硬體，組合成一個數位工作站（如下圖）。外攜型的小型工作站則具備了：錄音介面、耳機、動圈式麥克風、MIDI 音樂輸入器。

艾肯錄音室

DAW 有趣的歷史

Digital Audio WorkStation 最早出現在 1980 年代初期，不過當時電腦的硬體容量小且價格昂貴，再加上當時的電腦本身中央處理器及記憶體處理速度不夠快，所以無法被許多錄音室接受。直到 1980 年末期，早期的 Apple Macintosh（麥金塔蘋果電腦）與 Atari ST 各出版了聲音剪輯軟體，也就正式開創數位聲音剪輯時代。直到今天，電腦的功能搭配周邊聲音硬體已可以做出電視及電影規格的影片及聲音。

數位硬體的種類有很多，像是錄音介面、麥克風、麥克風前級等。錄音硬體是很重要的一環，硬體可以決定之後聲音成品的好壞。接下來就是要介紹會需要用到的一些錄音硬體（Recording Hardware）。

（一）錄音介面（Audio Interface）

現在普遍所看到的錄音介面是一台能夠接上電腦的錄音硬體，就像電腦繪圖時須使用專業顯示卡一樣，能為錄音過程提供最低延遲、最佳播放和錄製同步能力。而連接的方式有以下：

- FIREWIRE

- USB

- THUNDERBOLT

- ETHERNET

- 可連接麥克風來錄人聲。
- 可連接 MIDI 鍵盤來做音樂創作。
- 可調整 Buffer 的設定。
- 有類比訊號轉換成數位訊號的功能。
- 當聲音剪輯軟體和電腦之間的橋梁，確保工作上的流暢度。
- PHANTOM POWER / 48V（幻象電源可提供電源給電容式，指向性麥克風）。
- MIC/INST 切換按鈕（可切換輸入模式為接收麥克風或是接收電子樂器）。
- Hi-Z 切換成高阻抗可將特定樂器本身會輸出的強大聲音利用 Hi-Z 功能變得與其他來源一致，另外也是開啟保護錄音介面機制。

- Gain「增益」主要是在調整麥克風的輸入量。
- 若想使用軟體監聽，錄音介面必須支援足夠低的延遲時間，且越低越好。

小知識

錄音介面附帶的軟體驅動程式可以調整硬體本身的緩衝值，讓錄音的時候不會延遲，而混音的時候不會有嚴重的數位雜訊問題。不過不同的音效卡的驅動程式會有不同的緩衝設定，所提供的調整延遲時間也會不一樣。

值得一提的是除了類比訊號及數位訊號，有些專業錄音介面會另外提供（LOOP / VIRTUAL IN）循環內錄功能，讓使用者能輕鬆錄製電腦主機本身有的聲音。

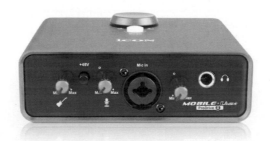

0iCON MobileU MINI

Q 疑問： 音效卡及錄音卡有什麼不同？

A 說明： 音效卡名稱是在 1988 年就出現。當時電腦音效還不夠普遍的時候，音效卡算是高端技術，因為那時候許多的電腦軟體像是遊戲類還只是用電腦本身的發聲器，也就是我們所聽到的電子「嗶嗶」聲，不過那時已有少數的軟體公司擁有音效卡的技術開發，使那些軟體能夠使用音效卡。直到現在電腦主機板已進化到支援虛擬多聲道，並取代了音效卡。錄音卡是近年來數位音樂及數位成音慢慢開始在個人電腦上活躍起來才開始有的。錄音卡本身的錄音功能已達到業界要求的標準，所以我們現在可以在家裡用錄音卡來錄製高品質的聲音。錄音卡與音效卡另外不一樣的地方就是 ASIO Buffer 的設定，錄音卡的 ASIO Buffer 設定會更正確的調整收音進來的緩衝值來改善延遲的問題。

（二）麥克風（Microphone）

麥克風是錄音品質的第一道防線，可分為四大類型：

1. 動圈式麥克風（Dynamic Microphone）

動圈式麥克風的主要三大構造為線圈、振膜、內部永久磁鐵。當人聲錄進麥克風時，麥克風裡的振膜會因為聲波傳進來的壓力而產生振動。與振膜連接在一起的線圈開始在磁場中移動則會產生感應電流。動圈式麥克風的缺點就是靈敏度較低，高低頻響應表現較差，但優點就是它不需要錄音介面供電。

iCON D1

2. 電容式麥克風（Condenser Microphone）

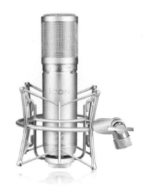

電容式麥克風內部是沒有線圈及內部永久磁鐵的。它是利用麥克風內部超薄金屬薄膜的振動膜感應我們錄進去的音壓，然後改變導體間的靜電壓直接轉換成電流。因為麥克風內部的振動膜是由一個極輕薄的材料製成，錄進來的音壓可以直接轉換成音頻訊號，而且接收的高頻及低頻的頻率都很廣，所以靈敏度很高，必須在安靜的空間使用。不過電容式麥克風需要錄音介面供應 48V 幻象電源才可以使用，所以在選擇錄音介面的時候應選擇有 48V 開關者。

iCON Artemis

3. 指向式麥克風（Shotgun Microphone）

主要特點是它本身的靈敏度加上指向性功
能。通常這類型的麥克風是電視劇及電影
前製收音的必需品。基於麥克風的直筒形
狀加上收音的面積小，能夠幫助前製收音
工作人員收錄遠距離的人聲及音效聲。

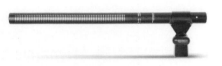

Marantz SG-9P

4. 領夾式麥克風（Lavalier Microphone）

主要特點是它本身的靈敏度加上指向性功
能。通常這類型的麥克風是電視劇及電影
前製收音的必需品。基於麥克風的直筒形
狀加上收音的面積小，能夠幫助前製收音
工作人員收錄遠距離的人聲及音效聲。

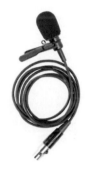

48V 幻象電源（Phantom Power）歷史

在 1960 年之前，48V 幻象電源是用來供應電力給電話話筒裡的聲音傳輸器用。直到
1964 年 Schoeps 公司生產出行銷上最受歡迎的電容式麥克風 CMT20，48V 幻象電源
才正式供應給麥克風使用。現在幻象電源不只是在錄音介面也有出現在大部分的混音
台裡，能夠隨時隨地提供電源給電容式麥克風。

（三）麥克風前級（Microphone Preamplifier）

麥克風前級是專門調整經由麥克風進來的聲音處理機，其功能為：

- 供應 48V 幻象電源給電容式麥克風。
- 可以依照人的聲音來作一些音質上的調整。

- 有內建限制功能（Limiter）確保前級平台輸出的電平值不要超過功率級放大的負擔標準。
- 有減低頻功能（Low-Cut）專門移除不必要的低頻。

如果錄進來的聲音聽起來不夠厚實，可以用它的音頻調整功能來作厚度的增加。它也可以確保聲音進來飽和而不破。

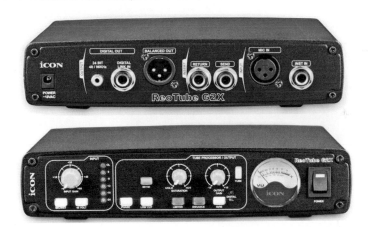

iCON Reo Tube G2X

（四）MIDI 控制鍵盤（MIDI Keyboard）

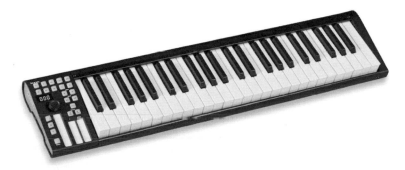

iCON i-Keyboard 5

MIDI 控制鍵盤是專門用來輸入 MIDI 電子訊號用的控制器，就像是電腦繪圖使用數位繪圖版，可利用 USB 線將 MIDI 訊號輸入至軟體內，並可將輸入後的訊號透過 VSTi 做各種音色調整。

- 鍵盤依琴鍵數分為 25、32、37、49、61、88 鍵。
- 可當 MIDI Controller（控制台）。
- 彈下去的力度可供成音軟體記錄。
- 一般 MIDI 鍵盤有內建延音功能。
- 內建降八度及升八度的調整。
- 內建調整彎音（Pitch Bend）功能。

（五）監聽設備 —— 監聽耳機與監聽喇叭

監聽設備就像是電繪使用顏色校正過的螢幕一樣，能提供最準確且無渲染的音頻供使用者準確判斷聲音品質。監聽耳機喇叭長得跟一般消費性的耳機喇叭是一樣的，不過它的功能是拿來聽聲音的實際音質。一般我們買的耳機喇叭都會有一些額外的功能，像是加強重低音或是優化高頻品質。其實這些功能是能夠讓你依照自己的喜好來聽音樂，並不建議拿它們來做專業混音。如果你聽有加強重低音的耳機來作混音，你會以為你所做的音效或音樂很有重低音的感覺，但是當你拿到監聽喇叭聽的時候你會發現你之前在耳機喇叭所聽到的重低音都不見了。那是因為加強重低音的耳機喇叭給你有個重低音的假象。所以為了聽到標準且低渲染的聲音，監聽耳機及監聽喇叭是真的少不了。

小知識

耳機沒聽到聲音時，須檢查以下項目：
- 耳機接頭是否接對輸出端子
- 錄音介面音量旋鈕是否開啟
- 軟體驅動模式及 I/O 設定
- 喜好設定裏的音效卡設定是否正確

iCON HP360 監聽耳機

iCON DT-5A Air 監聽喇叭

（六）MIDI 音量控制器（介面控制器）

iCON Platform X+

iCON Platform M+

MIDI 音量控制器可一次控制成音軟體內的多軌推桿音量，也可以在控制器上使用飛梭功能快轉或定位，由於是透過 MIDI 訊號控制 DAW 介面，故稱 MIDI 音量控制器，特別注意不要跟 MIDI 鍵盤搞混喔！

- 可控制錄音、獨奏、靜音及選擇軌道。
- 可調整音軌的 EQ 頻率。
- 可使用飛梭 Jog 編輯定位。
- 可設定快捷鍵至控制器。
- Fader 推桿可記憶自動化曲線。

 小知識

DAW 開機的程序（依電流量最小先開啟）：電腦→介面及週邊設備→播放設備。依照以上的做法可以保護到播放設備像是監聽喇叭或是耳機。

而關機的順序就是倒過來：播放設備→介面及週邊設備→電腦

2-2
麥克風常用收音類型

常用收音類型

麥克風依收音類型可分為 Omnidirectional（全指向式）、Cardioid（心型指向）、Hyper cardioid（超心型指向）、Shotgun（槍型指向）、Bi-Cardioid（雙指向型）。

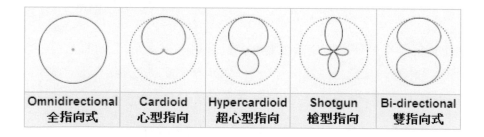

麥克風指向性圖表

錄音時一定要依照麥克風指向
進行收音，否則收到的聲音可
能會太悶或是音量太小喔！

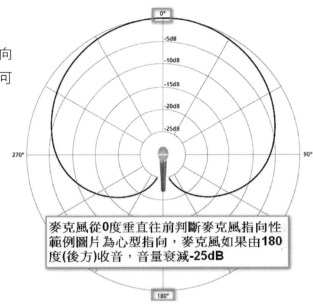

麥克風從**0**度垂直往前判斷麥克風指向性
範例圖片為心型指向，麥克風如果由**180**
度**(後方)**收音，音量衰減**-25dB**

麥克風響應頻率圖

麥克風響應頻率圖可以看出麥克風的收音特色，如果是強調 2000Hz-10000Hz 的
麥克風，在亮度與清晰度上很適合拿來處理人聲，如果是強調 150Hz～250Hz
的麥克風，比較適合在收小鼓或是大鼓的聲音。

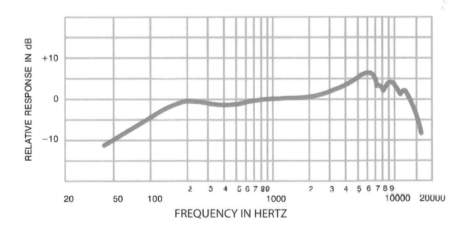

SM57 Frequency Response Chart

範例圖片為 Shure 57 動圈式麥克風，版權所有 Shure Incorporated

避震架

採用橡膠懸掛，避免機器端或其他聲音
藉由結構傳遞傳到麥克風上。

麥克風落地架

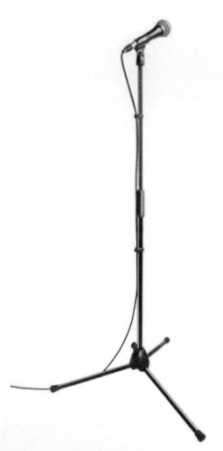

麥克風桌上架

防噴罩

防止口水或說話時的噴氣直接噴到麥克風震膜上，產生損毀或不必要的雜音。

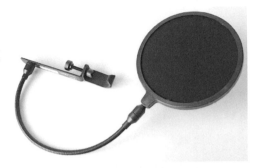

防串音防反射遮罩

防串音遮罩可有效降低雜訊，並可增加麥克風收音的臨場感及純淨度。

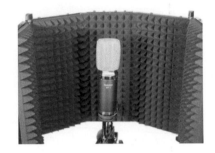

Q 疑問： ╳╳牌這隻麥克風好不好，聲音清不清晰？

A 說明： 聲音是否清晰是否清楚，牽涉到收音環境及錄音週邊設備，不是光一支麥克風就能決定，選購麥克風之前一定要明確知道自己的需求跟收音環境。

Q 疑問： ╳╳牌麥克風跟╳╳牌麥克風哪支比較好？

A 說明： A1 這位大哥，兩千多的麥克風跟兩萬多的麥克風就別比較了吧！
A2 請問你要錄什麼？人聲？樂器（種類）？其他？

Q 疑問： 電容式與動圈式麥克風哪種適合我？

A 說明： 如果在安靜的收錄環境錄音，電容式麥克風相對適合，但如果收音環境比較吵雜，建議使用動圈式（收音範圍小，比較不會收到雜音）樂器收音時，可將動圈式麥克風靠近樂器收取相關彈奏撥擊聲，或是靠近樂器發聲處，另一支電容式麥克風則可擺放稍遠收取環境空間聲響。

Q 疑問： 電容式麥克風可不可以直接接電腦？

A 說明： 電容式麥克風需要有幻象電源或電池，所以需要一個麥克風前級的設備當作中繼站，才能驅動麥克風將音訊傳給電腦。

Q 疑問： 哪支麥克風較適合收人聲？哪支麥克風較適合收樂器？

A 說明： 同樣的麥克風有人習慣收人聲，有人喜歡錄製樂器，沒有特別的限制，建議一定要實際測試錄音過，再來決定哪支麥克風適合自己。

由於麥克風在選擇上的學問很多，無法一一說明，了解自己的需求是最重要的，適合的麥克風比高價的麥克風還好用，不用一味的追求高級貨。

2-3
各式導線介紹

（一）三芯線（Conductor）、腳位（Connector）

3 芯的導線和 3 個腳位的接頭

在介紹線之前我們要先建立一個很重要的認知，每一條訊號線都是由內部的數條芯線所組成的，每個芯線負責傳遞不同的訊號（或是接地），兩端的芯線接上導線頭的腳位後，就是一條功能完整的導線啦。如果想要知道一條導線的功能，必須要看芯線數量和傳遞什麼訊號，因為有些差異無法從外觀判斷，需要實際接上測試過才能確定。

（二）平衡訊號（Balanced）、非平衡訊號（Unbalanced）

平衡訊號（Balanced）

非平衡訊號（Unbalanced）

不論是吉他或是麥克風，在被擴大機放大之前的訊號都非常小（instrument/mic level），小訊號在經由訊號線傳遞時很容易收到周遭的電磁訊號干擾而出現雜訊，雖然訊號線都有做屏蔽，但只要距離太長就會出現訊號衰減和雜音的問題。而除了長度，氧化與線材端子品質皆會影響到傳輸訊號衰減，所以訊號線（非平衡線）通常都只會做 3 公尺～5 公尺。那為什麼樂器行可以買到 20 公尺的麥克風線呢？那是因為麥克風線都是平衡訊號線，所以即使傳遞距離很長，訊號衰減和雜訊都還是很少。

為什麼平衡線這麼厲害呢？我們要先從他們的構造開始說起。從上圖可以看出非平衡線內部有地線（屏蔽）和訊號線（正極）共 2 條芯線；平衡線有地線（屏蔽）和兩條訊號線（正極和負極）共 3 條芯線。所以平衡訊號的接頭需要有三個腳位（通常是 XLR 或 TRS），非平衡只要兩個（通常是 TS）就好。非平衡訊號線在傳遞訊號時，會受到外在的電磁干擾產生雜訊，線越長干擾越嚴重。

由於平衡輸出有兩條訊號線，所以可以讓他們分工，一條傳遞正向訊號 (+)，一條傳遞反轉的負向訊號 (-)，這兩個訊號會受到相同波型的雜訊干擾，把負向訊號 (-) 反轉後，他的雜訊也會更著被轉向，和正向訊號 (+) 的雜訊成為相位訊號，將反轉後的負向訊號 (-) 和正向訊號 (+) 加總後互為相位的雜訊就會被抵銷，因此平衡線更適合長距離傳輸。

（三）單聲道（Mono）、雙聲道（Stereo）

單聲道和雙聲道就很好理解了，好比用手機聽音樂，在戴上耳機時，如果能聽到樂器的聲音忽左忽右或是有明顯的立體聲（看是怎麼混音的），那就是雙聲道訊號，但如果把耳機拔掉用手機喇叭撥放，雖然是雙聲道訊號，但由於只有一個喇叭，所以放出來依然是單聲道；而如果是只有單聲道訊號的檔案，雖然耳機可以支援雙聲道，但送到左右耳的依然是一模一樣的單聲道訊號。和平衡是訊號一樣，只有在輸入、訊號線和輸出都是雙聲道的前提下，才能順利輸出雙聲道訊號。而雙聲道訊號線和平衡訊號一樣有三條芯線，但傳遞正負訊號的改成接左聲道、右聲道和第三條地線。

（四）常見導線接頭簡介

1. XLR 別稱：Cannon 頭

XLR 常見於麥克風或 DI Box 輸出平衡訊號，但他其實也可以輸出雙聲道訊號，就看腳位怎麼選擇，不過如果是要當平衡線的話就只能做單聲道訊號，要當雙聲道線的話就只能輸出非平衡訊號。XLR 和 TRS 都是有三個腳位的線頭，功能基本上一模一樣。

2. TS/TRS/TRRS 別稱：Phone Jack、6.3mm、1/4 吋、大 J

TS

TRS

雖然 TS、TRS 和 TRRS 長的都差不多，但功能卻有所出入。TRS 分別是 Tip、Ring 跟 Sleeve 的縮寫，其實就是代表不同的腳位，TS 有 2 個腳位，可以輸出非平衡或單聲道訊號、TRS 有 3 個腳位，可以輸出平衡訊號或雙聲道訊號、TRRS 有 4 個腳位，常用於雙聲道耳 Mic，可以做麥克風訊號輸入。中間黑色的是絕緣環，負責把不同腳位分開。

3. Mini TS/TRS/TRRS 別稱：Mini Phone Jack、3.5mm、1/8 吋、小 J

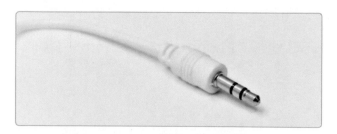

Mini TRS

Mini TRRS

Mini TRS（左）和 TRS（右）

3.5mm 和 6.3mm 功能一模一樣，不過 6.3mm 視覺上容易辨識，也比較耐用，3.5mm 體積小，適合用在手機等小體積的器材。

4. RCA 別稱：梅花頭

RCA 主要用來傳送雙聲道訊號，通常會由另一端的 RCA/Mini TRS 輸入雙聲道訊號，再從紅白的接頭分別輸出左聲道和右聲道。

5. Speakon

Speakon

Speakon 喇叭線跟上面提到的 TS 頭 Speaker Cable 擁有相同功能。差別在於 Speakon 有卡榫可以固定，且不會跟訊號線搞混。

2-4

安裝全能音雄正式版

▌操作說明

STEP **1** 雲端下載後，執行安裝檔。

STEP **2** 進入 Mixcraft 安裝畫面後，選擇最上方 Install 安裝軟體。

STEP 3 在以下的安裝視窗內點選下一步。

STEP 4 這個視窗內可以更改主程式安裝的目的地，不更改直接按下一步即可。

STEP 5　勾選視窗內的兩個選項後，直接點選下一步即可。

STEP 6　這個視窗內可以更改音樂素材庫安裝的目的地，不更改直接按下一步。

STEP 7 這個視窗內可以選擇捷徑安裝位置，不更改直接按下一步即可。

STEP 8 這個視窗內顯示安裝精靈已取得足夠資訊可安裝軟體，直接點選下一步即可。

STEP 9 安裝程式開始進行。

STEP 10 發現更新程式，勾選下載並安裝更新並點選下一步。

STEP 11 恭喜，您已完成安裝手續。

STEP 12 最後左鍵按下畫面右下角 Exit 將安裝程式頁面關掉。

打開 Mixcraft 之後，輸入序號就可以使用了。

2-5

全能音雄與硬體連結與內部設定

在做任何聲音專案的時候，一定要非常清楚電腦以及硬體之間的狀況：

- 錄音介面是否有接上電腦。
- 電腦是否有接收到錄音介面的驅動程式。
- 電腦內部設定的取樣率及硬體取樣率是否相同。
- 軟體的取樣率設定是否有跟硬體一樣。

（一）安裝錄音介面驅動程式流程

由於現在市面上所買的個人錄音介面都是需要連接電腦，所以安裝介面本身附帶的驅動程式會是連結電腦的重要步驟。

注意

在安裝驅動程式之前，建議錄音介面先不要連接上電腦，這樣可以避免在電腦顯示未知裝置而後續產生問題。

（二）基本硬體檢查以及故障排除

錄音介面與電腦之間的連結一旦出了問題，就需要花時間修復連結而沒辦法馬上進入到創作階段。而基本的故障排除的 SOP（Standard Operation Procedure）流程在這時刻就非常重要，使用者可以由以下流程迅速釐清問題並判斷是硬體還是軟體的問題。

STEP 1 先進入到電腦本身的裝置管理員。

STEP 2 檢查裝置管理員底下的音效、視訊及遊戲控制器,檢查是否有看到所使用的錄音介面。

STEP 3 到聲音控制台的播放檢查錄音介面是否有被選擇到,圖案會有綠色的打勾圖及旁邊會顯示預設裝置。

STEP **4** 按內容鍵或是滑鼠按右鍵點選內容進入內容視窗。

STEP **5** 在進階底下，確認預設格式裡的取樣率以及位元確認好 48000Hz 24 位元（bit）。

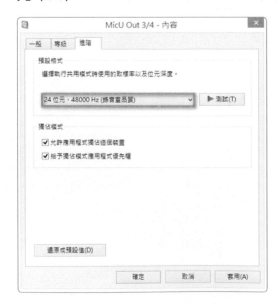

STEP 6 進入到 Mixcraft 軟體裏請點檔案底下的喜好設定或是點一下齒輪鍵進入喜好設定。

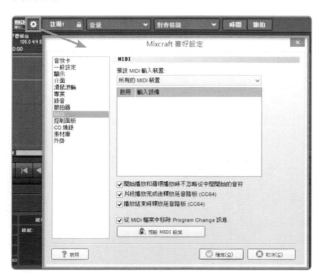

STEP 7 在音效卡的驅動模式選擇 ASIO，然後選擇正在使用的錄音介面驅動名字。

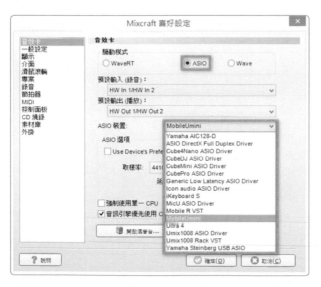

STEP 8　在音效卡設定裡的 ASIO 選項，請將取樣率調到 48000，而緩衝大小依狀況選擇，之後就按確定完成設定。

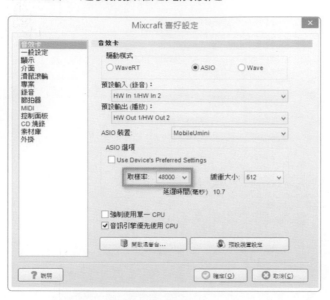

Wave（Waveform audio format）

Wave 是微軟和 IBM 開發的聲音編碼格式，它受到 Windows 平台的應用軟體之廣泛支援，也是使用者經常使用的指定規格之一。WAV 音頻格式沒有經過壓縮，所以音質不會出現失真的情況，但相對地，它的檔案體積在各種音頻格式中是比較大的。一般音樂 CD 片即是由 WAV 檔編輯而成，但注意，從店裡買回來的音樂 CD 片其內容不是以資料檔案來呈現，所以若要從音樂 CD 中取出其中幾首歌，就要利用擷取或轉檔的方式，沒辦法直接複製出來。

Wave RT（Wave Real Time）

Wave RT 是微軟公司特別為 Windows Vista 以及 Windows 7 開發的聲音驅動模式，這個模式在全能音雄內稱為「絕對模式」。如果你用的系統為 Windows Vista 或 Windows 7，這個模式可以讓延遲時間低於 20 毫秒。

使用絕對模式後，其他程式將無法使用音效卡。只有當 Mixcraft 關閉並切換到非絕對模式操作後，使用其他程式時才能發出聲音。

Mixcraft 控制介面支援包含 Mackie Control，Launchpad 在內超過 15 種介面控制器，提升專案操控流暢度。

2-6

何謂 ASIO？

ASIO 是 Audio Stream Input Output 的簡稱，由 Steinberg 公司研發。目的在降低音頻輸入的時間延遲，強化音頻軟體處理能力及輸出流暢度，並且讓各硬體廠商所開發的錄音軟體及硬體能更匹配。

目前 ASIO 音效卡模式除了專業錄音介面會有的功能也是最多軟體使用的驅動模式，因為播放和錄製能力最穩定。我們的聲音從麥克風進入到音頻軟體的速度並不是我們所想像的那麼快，它是需要經過電腦系統裡很多程式的關卡才會到音頻軟體，所以當我們說話的時候，通常要到 0.5 秒才會聽到。ASIO 的功能可以讓音頻直接不經過關卡，快速地到達音頻軟體內。

小知識

WaveRT（Wave Real Time）及 Wave 模式都是在沒有外接式錄音介面狀況下使用，而 Wave RT 是微軟公司特別為 Windows 7 以上的作業系統像是 Windows 8 至 Windows 10 而開發的聲音驅動模式，WaveRT 模式在 Mixcraft 內為「預設模式」，這個模式可以讓延遲時間低於 20 毫秒。相對之下，Wave 模式會是舊式的驅動程式，它的優點是非常的穩定，不過少了獨佔模式以及能夠調整降低的延遲值範圍不大。

□獨佔模式（使用較低的延遲）　獨佔模式的功能是讓其他程式像是聲音播放軟體或是 YouTube 將無法使用音效卡，這是電腦本身的聲音引擎資源全部給予軟體使用，在於錄音以及混音上會比較穩定。取消獨佔模式的勾選就可以使用其他的聲音軟體。

1. 在做專案之前，最重要的流程就是一開始要確認好軟體是否有跟所使用的硬體連接上，以及所使用的取樣率。這個環節沒有確認好的話，之後就會出現問題：所置入的旁白與專案不符、取樣率切換卻造成聲音失真或是交出去的檔案規格不符合客戶需求等等。所以這個環節一定要確實做好。
2. 在檔案選項裡的喜好設定或是點選喜好設定按鈕進入到音效卡設定。
3. 如果有錄音介面的話，請選擇 ASIO。
4. 在 ASIO 裝置底下請選擇自己的錄音介面（如果 ASIO 裝置沒有出現您所買的硬體裝置，請確認所買的錄音介面是有 ASIO 驅動程式）。
5. 如果沒有的 ASIO 裝置的話，請選擇電腦本身的硬體像是 Generic Low Latency ASIO Driver 等等。
6. 選擇完成後，按確定就可以開始製作專案了。

2-7

AD/DA 類比數位音訊轉換原理與取樣率及位元解說

（一）AD/DA 類比數位音訊轉換原理
（Analog to Digital/Digital to Analog）

AD/DA 類比數位音訊轉換在錄音非常重要，因為現在的聲音都是在電腦上的成音軟體去做剪輯，而 AD/DA 就是將類比訊號（像是麥克風錄進來的聲音）與數位訊號（顯示在電腦成音軟體以便剪輯）互相轉換的流程。

- AD 轉換：麥克風接收到聲音後，轉換成音訊電流，藉由音訊線傳送到錄音介面上的麥克風輸入源，再轉換到成音軟體上可見的數位訊號，也就是成音軟體音訊軌道上的音軌內容。

- DA 轉換：當使用者在成音軟體播放音軌，聲音從錄音介面轉換成音訊電流，藉由耳機本身或是連接到喇叭上的音訊線，輸出到耳機或是喇叭播放，讓使用者聽到。

而 AD/DA 類比數位音訊所轉換的品質就是決定在取樣率及位元的數據上。

（二）取樣率及位元（Sample Rate/bit）

聲音原本是連續的波動型式，為了要將之記錄為數位的訊號，我們每隔一段時間，就按照聲音當時的波形加以取樣一次，然後將之記錄。這樣，一段時間內取樣的次數就叫做取樣頻率。取樣頻率越低時，數位訊號與原來的類比誤差較大，其聲音失真的情形也較嚴重。

以 CD 品質而言，其取樣頻率為 44.1kHz，亦即在一秒鐘內取樣 44,100 次。

以下為常見聲音的取樣頻率：（每秒鐘取樣的次數）

- 語音：8kHz（每秒鐘取樣 8,000 次）
- CD：44.1kHz（每秒鐘取樣 44,100 次）
- DVD Audio：96kHz 或 192kHz（每秒鐘取樣 96,000 次及 192,000 次）

而每次取樣出來的聲音是用位元（bit）來即以記錄。記錄人的語音，每一筆語音資料大概只要使用 8 位元來記錄，就會有 2 的 8 次方 =256 種聲音高低強弱的變化。但是，想要記錄 CD 裡音樂的變化，必須使用 16 位元來記錄聲音，才會產生 65536 種不同的變化。而更高階的 DVD Audio，其記錄每一筆聲音的位元的深度是 24 位元，擁有 1600 萬種的聲音變化，可以說非常的豐富了。

例如：拿影像來做比喻，取樣率（kHz）如格數 / 每秒，而位元（bit）如解析度。

NOTE

03

全能音雄功能介紹

3-1
建立工作資料夾及專案設置

打開 Mixcraft 後，新專案設置裡可直接使用數字調整需要的音軌類型及數量，並載入範本及現有專案。

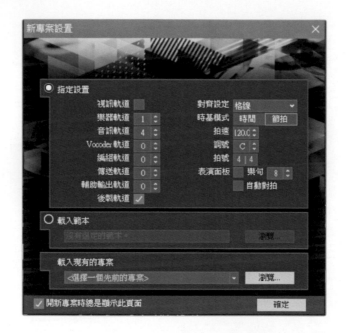

開始製作專案之前，一定要養成建立專案資料夾的習慣。

專案裡所有用到的聲音或視訊檔全部都要放進專案資料夾中，如果之後需要將專案拿到其他的電腦上去做修改或是輸出，就只要帶專案資料夾就可以了。

操作說明

STEP 1　在桌面上按滑鼠右鍵就會跳出以下選擇點。

STEP 2 選新增 → 資料夾，就可以建立新資料夾。

STEP 3 資料夾名稱建議可加入日期及專案類型以方便日後尋找確認，例如：
2019042 動畫專案。

在做專案的一開始，一定要建立專案資料夾。這樣一來，製作過程中就
能將所需要的聲音一併放進到專案資料夾，就不需要擔心之後如果移到
另外一台電腦上工作，而面臨找不到專案所用到的聲音的窘境。

STEP 4 在專案底下點選資料夾的圖案。

STEP 5　如果已經有專案資料夾的話，在瀏覽資料夾的視窗裡選擇專案的資料夾，按下確定就可以了。

STEP 6　如果沒有專案資料夾的話，請在瀏覽資料夾的視窗裡點選建立新資料夾。

建立新資料夾(M)

STEP 7　點下去之後，視窗裡就會自動出現新增資料夾。

　新增資料夾

STEP 8　點選新增資料夾按下 F2 就可以填入專案的名字（建議填入英文加日期，因為中文有可能會產生亂碼）。

STEP 9　按下確定就可以了。

3-2
快速功能列表

（一）開啟新專案 🗋

快捷鍵為 Ctrl + N 鍵。

（二）開啟舊檔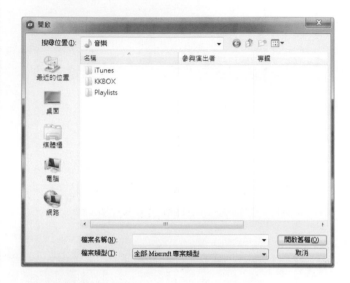

快捷鍵為 Ctrl ＋ O 鍵。

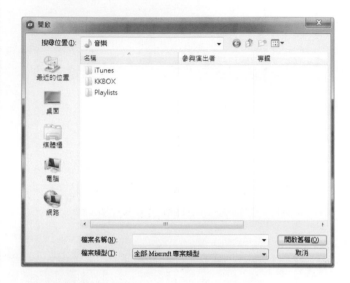

（三）新增聲音

快捷鍵為 Ctrl ＋ H 鍵。

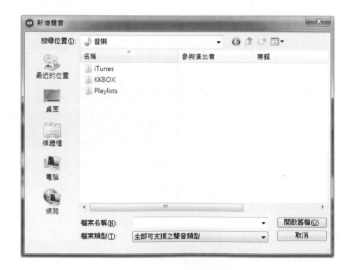

（四）儲存專案 🖫

快捷鍵為 Ctrl ＋ S 鍵。

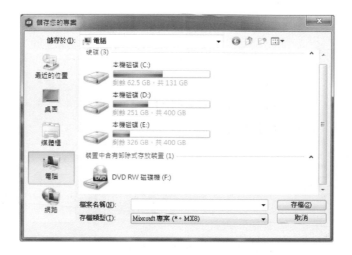

（五）燒錄 CD ◉

快捷鍵為 Ctrl ＋ B 鍵。

▌操作說明

STEP 1 以下的視窗出現的話，代表你還沒儲存你的專案，可以選擇是或否。

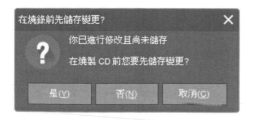

STEP 2 先放入一張空白 CD（700MB），然後按下開始燒錄就可以了。

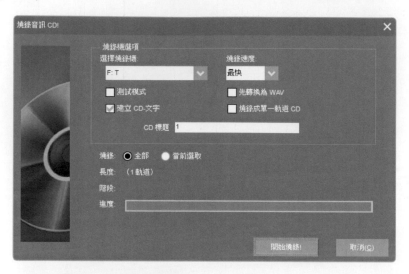

（六）匯出成音訊檔案 🎞

匯出格式支援 MP3、WAV、WMA 或 OGG。

▌操作說明

STEP 1 匯出前先選擇儲存。

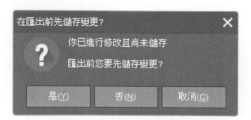

STEP 2 儲存 Mixcraft/*.MX9 檔案。

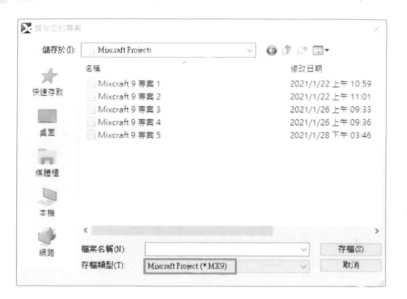

（七）復原上一動作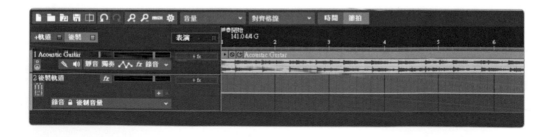

如果做了任何錯誤的動作，按下去之後就可以復原上一次的動作。

快捷鍵為 Ctrl + Z 鍵。

範例：在剪輯聲音檔時，如果不小心刪除到檔案或是要回復到上一步，按下復原鍵就可以囉。

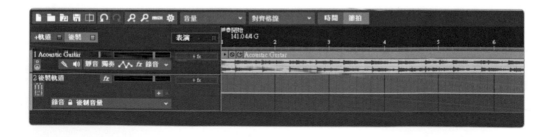

（八）重做被復原的動作 ↻

此功能為重做上一個動作會用到的，細調音檔時，有時會衡量有加這個素材好還是沒加這個素材比較好。你就會用到重做上一次動作。

快捷鍵為 Ctrl ＋ Y 鍵。

（九）視窗放大 🔍

按下這個按鈕後，整個剪輯視窗會放大。適合用於檢視單個音塊或區域。在剪輯一個特定的區塊，會需要看到剪的切點才能作剪輯。

快捷鍵為＋鍵。

- 一般模式

- 按放大鍵 🔍

（十）視窗縮小

適用在於檢視整個專案。在作輸出的時候，Mixcraft 會以最後一個音塊做為 Out 點。如果沒檢查後面是否有不必要的音塊的話，輸出的時間會比預期中還多。

快捷鍵為 - 鍵。

- 按縮小鍵

（十一）MIDI

按下 MIDI 對應功能後，可以將一些基本操控功能對應到 MIDI 鍵盤或是電腦鍵盤方便及時操作使用。

按下 MIDI 對應按鈕後，畫面部分功能鍵會呈現藍色。

滑鼠左鍵按下想要對應的功能鍵，該功能顏色便會稍微反藍（圖片中為播放鍵）接著按下 MIDI 鍵盤的琴鍵或是電腦鍵盤彈奏中想要對應的琴鍵。

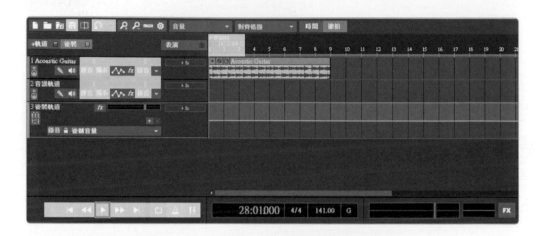

便可以把功能鍵對應到鍵盤上（圖片中設定播放鍵在 C4）。

（十二）喜好設定 ⚙

「喜好設定」中的選項可以對 Mixcraft 的工作模式進行個性化設置，可使用以下方式開啟喜好設定：

- 點擊「檔案」中的「喜好設定」開啟其面板。
- 使用快速鍵 Ctrl + Alt + P。
- 點擊工具列上的「喜好設定」按鈕 ⚙（小齒輪按鈕）。

1.「音效卡」選項

此頁面可對音效卡進行設置。

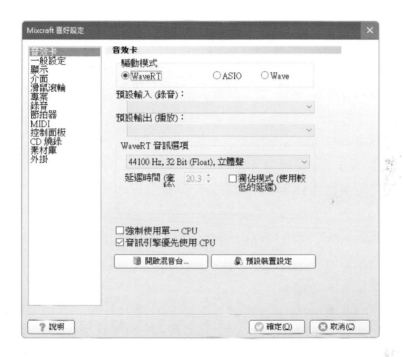

▌驅動模式

可從三個模式中選擇：WaveRT、ASIO 和 Wave。三種模式各自有相應的參數，所以切換模式後，驅動模式以下的參數將發生相應的變化。

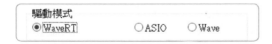

- WaveRT 模式：如果 PC 電腦安裝有 Windows 7 以上系統，即可選擇。
- ASIO 模式：啟用此模式的條件是電腦必須有安裝 ASIO 驅動程式。
- Wave 參數：從 Windows 7 至今都會有的模式，當以上驅動模式無法使用的時候才會使用。

以下六點為所有模式皆有的共通設定：

1. 預設輸入（錄音）

 選擇錄音時使用的預設輸入裝置。您應該確保音效卡已經正確連接到了電腦，否則不會現在裝置清單中。

2. 預設輸出（播放）

 選擇播放時使用的預設輸出裝置。您應該確保音效卡已經正確連接到了電腦，否則不會出現在裝置清單中。

3. 強制使用單一 CPU

 這個選項將強制 Mixcraft 使用單一 CPU 進行運算和處理，此選項僅在核心 CPU 電腦中有效。之所以有此選項是因為部份舊的外掛可能不支援新的多核心 CPU，所以在遇到這種情況時，您可以嘗試啟動這個選項。

4. 音訊引擎優先使用 CPU

 這個選項的作用是讓音訊運算處理得到最高的 CPU 使用權。Mixcraft 預設使用這一模式。

5. 開啟混音台

 點擊這個按鈕將會開啟 Windows 自己的混音台或 ASIO 音效卡的控制面板。這個功能主要是為 ASIO 準備的。

6. 預設裝置設定

 點擊這個按鈕將使音效卡頁面的所有設定復原回預設的狀態。也就是使用 Wave 驅動模式，44,100Hz，16Bit，緩衝數目 8，緩衝大小 2048。

WaveRT 參數

- 獨佔模式

 若您使用 Windows 7（或更高版本系統），您可以啟動獨佔模式。功能是讓其他音訊播放軟體或是 YouTube 無法使用音效卡，這時電腦本身的音效卡資源全部給予 Mixcraft 軟體使用，在於錄音以及混音上會比較穩定，因此延遲時間可以降至最低 3 毫秒。就可以使用其他的軟體來播放音訊。

不過注意在這個模式下，您需要取消獨佔模式的勾選，或關閉 Mixcraft 之後才可以讓它們再次使用音效卡來播放音訊。

ASIO 參數

下面的參數是選擇為 ASIO 模式後出現的。ASIO 驅動模式是目前 Windows 中可以使用的延遲時間最低的驅動模式，它還支援良好的播放錄音同步特性。

 小知識

請記得安裝最新的驅動。請至您的音效卡官方網站查看是否有更新的驅動下載。

- ASIO 裝置

 選擇要在 Mixcraft 中使用的 ASIO 裝置。同一時間 ASIO 只允許使用一個裝置。開啟混音台點擊這個按鈕將開啟 ASIO 裝置自己的混音台介面。由於這個介面是由音效卡生產公司設計的，因此不同的音效卡擁有不同的介面。通常在 ASIO 介面中，您可以進行取樣率、位率、延遲時間、通道音量等等參數的調整您需要閱讀音效卡的說明書來了解如何使用其 ASIO 介面。

- ASIO 選項

 （詳情請見 P.43　2-7(二) 取樣率及位元）

- 延遲時間（毫秒）

 調整音效卡造成的延遲，單位是毫秒。通常您都需要更低的延遲，這樣使用 MIDI 鍵盤彈奏、錄音以及其他操作都會很快速，但是低延遲會造成更多的 CPU 消耗，因此有可能讓播放變得不流暢，甚至停頓或聲音破裂。所以您需要在低延遲和流暢的播放之間進行平衡，或者選擇在錄音的時候使用低延遲，而在播放的時候使用較大的延遲。當然更好的辦法是購買支援 ASIO 的音效卡，改用 ASIO 驅動模式。

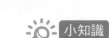小知識

請隨時確保使用最新的音效卡驅動。

Wave 參數

- Wave 選項

 （詳情請見 P.43 2-7(二) 取樣率及位元 ）

2.「一般設定」選項

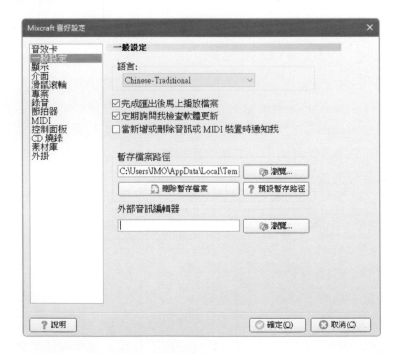

- 語言：可在這裡選擇 Mixcraft 顯示的語言。改變語言後需要重新開啟 Mixcraft。
- 完成匯出後馬上播放檔案：匯出操作完成後，匯出的檔案將立即被播放。
- 定期詢問我檢查軟體更新：允許軟體檢查更新。

- 暫存檔案路徑：選擇一個用於存放臨時檔案的路徑，臨時檔案包括峰值數據、節拍數據以及其他可以讓 Mixcraft 運作更流暢的檔案。點擊瀏覽按鈕來選擇一個新的路徑。

- 刪除暫存檔案：點擊刪除所有的暫存檔案。

- 外部音訊編輯器：選擇一個外部的音訊編輯器，以供「聲音」選單中的「以外部編輯器編輯」功能之用。點擊瀏覽，定位外部編輯軟體。當然您的電腦必須安裝有其他的音訊編輯軟體，您才可以使用這個功能，而且，很顯然這個音訊編輯軟體必須能夠完成一些 Mixcraft 無法完成的任務您才有必要使用它。

3. 「顯示」選項

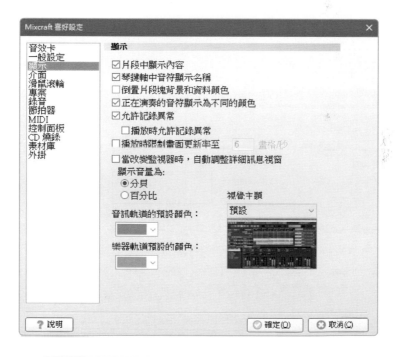

- 物件中顯示內容：決定音訊和 MIDI 物件中是否顯示內容。若您的電腦速度很低，可以這個選項。

- 琴鍵軸中音符顯示名稱：啟動這個選項，琴鍵軸中的音符上都會顯示其音高名稱。比如若一個音符的音高是 A3，音符上就會顯示 A3。
- 正在演奏的音符顯示為不同的顏色：啟動這個選項可以幫助您看到正在演奏的音符。
- 允許記錄異常：軟體工作異常時會自動被記錄，雖然這個功能有可能會讓某些電腦變慢，但這個選項應該啟動以便為軟體的改進提供支援。播放時限制畫面更新率至這個選項用於減小畫面更新的速度，這樣可以節省 CPU。但若您的電腦足夠快的話，您沒有必要調整這個數值。
- 顯示音量為：可以選擇為「分貝」或「百分比」。此選項會影響音量推桿的工作狀態以及自動控制曲線的工作狀態。建議使用分貝模式，因為這是多數專業音樂軟體以及音訊處理軟體中使用的模式。
- 預設軌道顏色：設定預設的軌道顏色。

4.「介面」選項

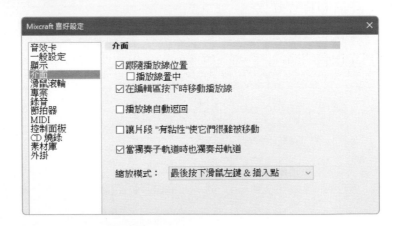

- 跟隨播放線位置：讓當前顯示的內容跟隨播放的位置。
- 播放線置中：顯示內容跟隨播放的位置時，播放線始終處於中間位置。因此整個畫面在播放時將持續移動。若關閉這個選項，畫面只在播放線到達畫面右側時自動翻頁。

- 在編輯區按下時移動播放線：只要您在軌道編輯區域的任何位置點擊左鍵或右鍵，播放線都會馬上跳到您點擊的地方。
 若關閉這個選項，要移動播放線，您必須在時間軸上點擊。
- 播放線自動返回：每次停止播放或錄音時，播放線都會自動跳回開始播放時的位置。若關閉這個選項，播放線將停留在停止時的位置。
- 讓片段「有黏性」使他們很難被移動：開啟這個選項後，當您試圖移動一個物件時，您需要在時間軸上移動較長的距離才能改變它的時間位置，但上下移動不受任何影響。這個選項的目的是，當您上下拖動一個物件時，有時您可能需要它的時間（橫向）位置不會發生變化，而僅僅只是從一個軌道移動到另一個軌道。開啟這個選項可以保證這種操作不需要 Shift 鍵的輔助就可以很安全的完成。
- 當獨奏子軌道時也獨奏母軌道：開啟這個選項之後，只要有按下編組軌道（母軌道）底下任何軌道（子軌道）的獨奏功能，編組軌道上的獨奏就會一併開啟。

5.「滑鼠滾輪」選項

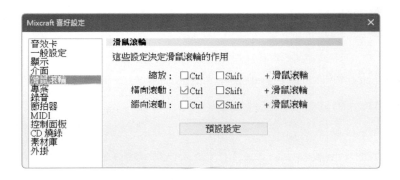

在這個頁面可以依照自己的喜好重新分配滑鼠滾輪的用法。預設的滑鼠用法為滾輪的直接滾動為縮放畫面，按住 Ctrl 為橫向滾動，按住 Shift 為縱向滾動。使用者可以選擇是否需要點選 Ctrl 或 Shift 旁邊的方框。點一下「預設設定」即可恢復滑鼠滾輪預設用法。

6.「專案」選項

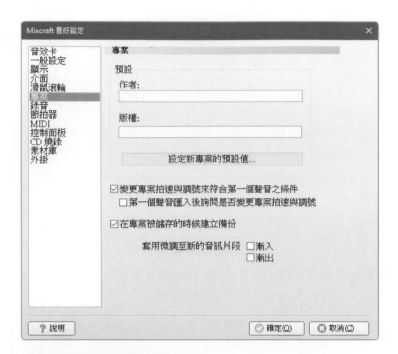

- 作者：在此輸入作者名稱。
- 版權：在此輸入版權相關資訊。
- 變更專案拍速與調號來符合第一個聲音之條件：啟動這個選項之後，當您向專案加入第一個聲音的時候，專案的拍速和調號將調整為這個新加入的聲音的拍速和調號（若能偵測到的話）。
- 第一個聲音匯入後詢問是否變更專案拍速與調號：在變更之前先進行詢問，若關閉選項，專案拍速和調號將自動調整為第一個聲音的拍速和調號。
- 在專案被儲存的時候建立備份：每次當您儲存一個專案的時候，Mixcraft 將自動儲存一個備份到 Backup 資料夾中。

7.「錄音」選項

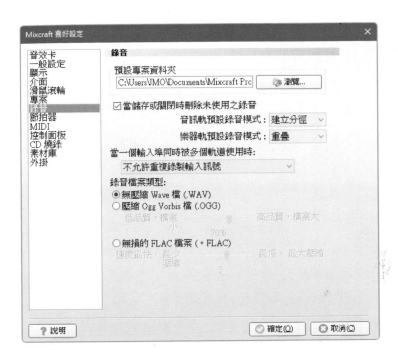

- 預設專案資料夾:當您開新專案的時候,若沒有為其選擇路徑,那麼專案的資料夾將出現在這個預設的資料夾中。您可以選擇將這個路徑變更到一個更大的硬碟分區中。

- 當儲存或關閉時刪除未使用之錄音:在錄音和創作的過程中,您可能總是需要進行多次錄音才能得到您想要的最終結果,這樣不可避免的會堆積大量的無用音訊檔案。啟動這個選項後,當您儲存專案或者結束 Mixcraft 的時候,未使用到的音訊檔案將被刪除。

- 音訊軌預設錄音模式:為音訊軌選擇一個預設的錄音模式:建立分徑、重疊或者取代。

- 樂器軌預設錄音模式:為樂器軌選擇一個預設的錄音模式:建立分徑、重疊或者取代。

- 當一個輸入埠同時被多個軌道使用時：在這裡選擇是否允許多個軌道同時使用同一個輸入埠。通常您都需要選擇為「不允許重複錄製輸入訊號」。因為當多個軌道同時錄製同一個輸入埠的時候，錄製出的結果是完全一樣的。
- 錄音檔案類型：您可以選擇錄製為無壓縮的 WAV 格式，或者壓縮的 OGG 格式。若您的硬碟空間足夠的話，建議總是選擇 WAV 格式。

8.「節拍器」選項

- 節拍器聲音檔案：若您不滿意 Mixcraft 內建的節拍器的聲音，您可以讓節拍器發出其它的聲音。節拍器的聲音一共使用兩個音訊檔案，一個是重拍，另一個是弱拍。您需要分別為重拍和弱拍製作音訊檔案，然後在此頁面中點擊瀏覽按鈕進行選擇，完成後您就可以聽到自訂的節拍器聲音了。
- 節拍器音量：用於調整節拍器的音量。

9.「MIDI」選項

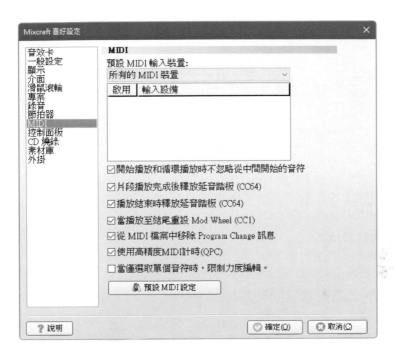

- 預設 MIDI 輸入裝置：在此選擇預設的 MIDI 裝置，若您的電腦上總是只連接有一個 MIDI 裝置，您通常不需要理會這個選項。但是若連接有多個 MIDI 裝置，您可以在這裡選擇一個預設的裝置。
- 播放結束時釋放延音踏板（CC 64）：啟動這個選項後，播放結束時，CC 64 中的延音踏板將重置回 0，也就是鬆開踏板的狀態。這樣可以避免播放停止後音符繼續播放的現象。
- 預設 MIDI 設定：點擊這個按鈕讓所有 MIDI 頁面的設定回到預設的狀態。

10.「控制面板」選項

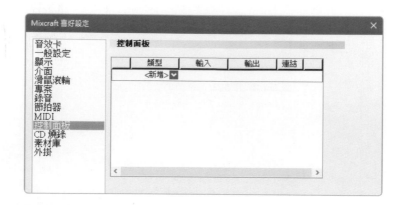

▌ 換有控制介面的圖案

此頁面是提供有買控制介面的使用者作設定,設定方式會由類型開始做選擇,再由輸入及輸出選項裏選擇與所使用的控制介面,最後再點一下連結底下的空格啟用

11.「CD 燒錄」選項

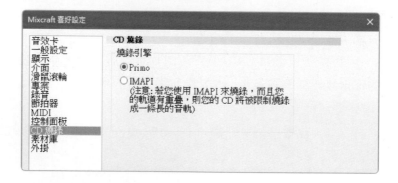

在燒錄引擎底下使用者可以在 Primo 和 IMAPI 之間選擇。

- Primo 是預設引擎,它可以燒錄無軌道間格的音訊 CD,同時支援 CD 文字的燒錄。

- IMAPI 是 Windows 本身的引擎。這種引擎會在軌道之間插入額外的 2 秒間格。另外燒錄前它會自動轉檔為 WAV 然後再燒錄。

12.「素材庫」選項

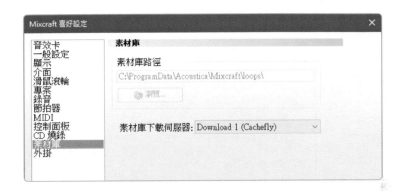

- 素材庫路徑：設定您的素材庫的路徑，也就是您的所有素材存放位置。當您下載了一個素材之後，它會存放在此。注意這個資料夾為電腦所有使用者共享。

注意

需要以系統管理員身分使用 Mixcraft，才可以改變這個路徑的位置。在 Mixcraft 程式圖案上右鍵點擊，選擇「以系統管理員身分執行」既可。

點擊瀏覽按鈕來為素材庫選擇一個新的位置。（學校可以選擇使用伺服器路徑，這樣可以節省終端的硬碟空間）

- 素材庫下載伺服器：若您下載遇到困難，可以在這裡嘗試選擇不同的下載伺服器。

13.「外掛」選項

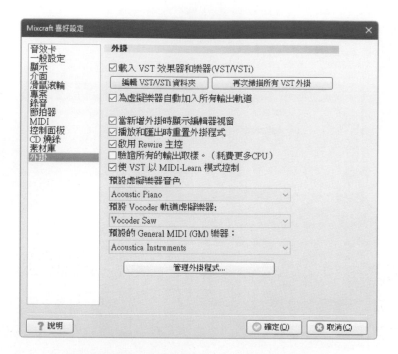

- 載入 VST 效果器和樂器（VST/VSTi）：選擇是否使用 VST/VSTi。
- 編輯 VST/VSTi 資料夾：點擊這個按鈕開啟 VST/VSTi 路徑視窗。您可以在此新增、編輯或刪除 VST/VSTi 的路徑。完成後 Mixcraft 將掃描這些路徑，尋找可用的 VST/VSTi。
- 再次掃描所有 VST 外掛：再次掃描所有的 VST/VSTi 路徑。若您的電腦中安裝的 VST/VSTi 沒有出現在樂器或效果器清單中，您可以嘗試再次掃描。
- 為虛擬樂器自動加入所有輸出軌道：這個選項只針對擁有多個輸出通道的 VST 樂器有意義。啟動這個選項之後，新增擁有多個輸出通道的樂器時，Mixcraft 會自動為所有的輸出通道新增軌道。若關閉這個選項，則不會自動新增軌道。
- 啟動 ReWire Hosting：啟動或關閉 ReWire Hosting 功能。您需要重新開啟 Mixcraft 才能讓更改生效。

3-3

專案剪輯工作區

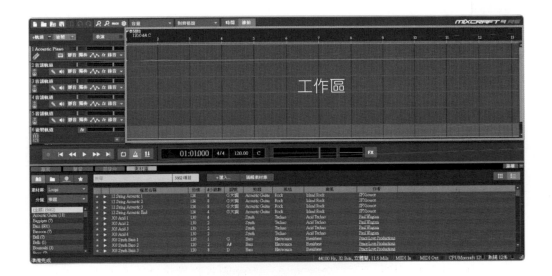

（一）增加軌道 / 顯示後製軌道按鈕 / 表演功能按鈕

- ＋軌道：這個按鈕是專門增加軌道用的，你可以增加樂器軌道、音訊軌道及視訊軌道等，不過視訊軌道只能增加一個軌道。

- 後製：點擊後製之後，後製軌道就會顯示在專案中。

小知識

後製軌道的英文為 Master Track 也可以稱為總音量軌道也是獨一無二的軌道，可利用自動控制曲線來讓專案整體音量漸小或漸大。不過就是因為這是總音量軌道，所以不可以去動到音量推桿而導致後續輸出過小或過大的問題。

- 表演：表演是一個音樂創作的功能，可置入 MIDI 檔案以及任何軟體內或
 外的聲音素材做成一首曲子。

切換「時間」與「節拍」顯示 時間 節拍

- 時間模式：按下時間後，播放線就會變成以時間顯示。

- 節拍模式：按下節拍後，播放線就會變成以節拍顯示。

- 對齊格線：適用在於音樂創作底下，點擊對齊格線就可以選擇所要的模
 式。而調整人聲或是音效點的時候，只要選擇關閉對其格線就可以自由調
 整位置。

小知識

如果在對人聲或是音效的時候，發現軟體一直跟著上面的格線走的話，只要點時間模
式旁邊的對齊格線選項，然後選擇關閉對其格線就可以了。

（二）音訊軌道

音訊軌道包含音訊物件。進行錄音後就會自動產生音訊物件，你也能從外部將音訊物件加載進來。

- 🔘 自製軌道圖案：可以將軌道上的圖式更換為內建有的不同圖式，也可以在軟體外自製圖案，再將其圖式置入進 Mixcraft 做圖式更換。

- ◥ 全音域調音表：可用於樂器錄製或播放時，即時檢測和顯示所有音高的功能。

- 靜音 靜音（Ctrl＋M）：按下靜音就可以讓這整軌完全沒聲音。

- 獨奏 獨奏（Ctrl＋L）：按下獨奏就會只有聽到這一軌的聲音，而其他的軌道會被靜音。

- ︿︿ 按下這個按鍵可以在整個軌道上使用音量和聲相的自動控制曲線，也就是混音。

- fx：按下 fx 鈕就可以在軌道上堆疊需要使用的效果。

- 錄音：按下後會看見按鍵變紅，代表這個軌道處於準備錄音狀態。（特別注意，如果沒有按下準備錄音鍵無法開始錄音。）

（三）凍結軌道

在混音的狀態下，如果發現有些軌道的效果器產生電腦 CPU 超載，除了進入到此軌道本身的效果器將其關掉外，也可以使用凍結軌道（freeze）功能來將此軌道上所有的效果器凍結並做快速檢查。

STEP 1 在此軌道上，點滑鼠的右鍵點出軌道的第二清單

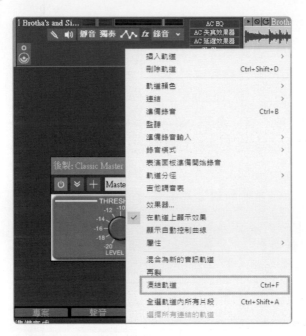

STEP 2 點選凍結軌道或是快捷鍵 Ctrl + F，被凍結的軌道就會秀出藍色的格紋線。

（四）時間與節拍播放線

播放格線是專門讓你對位置用的，也可以在上面作標記。

（五）聲音剪輯區

剪輯音樂及音效使用。

（六）虛擬樂器軌道

VSTi 是 Virtual Studio Technology Instruments 的縮寫。建立新的軌道有下列兩種方法：

- 方法一：在任何軌道空白的地方按右鍵 → 插入軌道 → 增加任何你所看到的軌道選擇。

- 方法二：按＋軌道的按鈕 → 增加任何你所看到的軌道選擇。

虛擬樂器軌道含有虛擬樂器物件。透過 MIDI 錄音能產生虛擬樂器物件，或是從外部也能匯入虛擬樂器物件。

按下這個圖示 ，可以選擇要使用 VSTi 樂器。

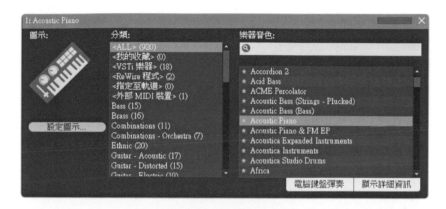

也可以連接外部 MIDI 樂器鍵盤彈奏並寫入訊號。

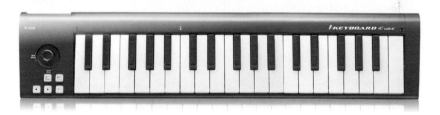

iCON i-Keyboard 4 Mini 37 鍵 MIDI 鍵盤

（七）播放控制工具列

下圖為播放控制工具列的面板，至左而右說明。

- 錄音（R）：按下此鍵即開始錄製聲音音訊。
- 至起始處（Home）：按下此鍵便會退回至最前端位置。
- 後退（Ctrl+,）：按下此鍵可退回一格。
- 播放（空格鍵）：按下此鍵便開始播放音訊／視訊。
- 快進（Ctrl+,）：按下此鍵可前進一格。

- 快進至結束處（End）：按下此鍵便會跳至最後端位置。
- 循環模式（L）：按下此鍵能夠循環播放音訊／視訊。
- 節拍器：按下此鍵便可設定方便對拍子的節拍器。
- 插入式錄音：按下此鍵可將錄音結果限定在一個特定的區域內，使用滑鼠拖動「入」和「出」兩個標記，能設定插入式錄製的區域。在設定好插入式錄音區域後，開始錄音將僅僅在插入式錄音區域內進行
- 整體效果：按下此鍵可選擇用於整個專案的效果器。

3-4
功能選擇區

（一）專案

這裡讓你設定專案的內容，像是作者資訊、版權、專輯、曲風、年份、專案備註、專案整體速度等。

（二）聲音

當一個音塊被選擇時，聲音裡面的內容設定就會開啟。裡面的設定可以讓你更改音塊的速度、調號、偏移等。

另外，Mixcraft 有 [降低雜訊] 功能，在於 [音訊] 功能底下有降低雜訊調整，數據條的越大，雜訊去掉的越多。不過除雜訊的原理就是除掉聲音裡不必要的頻率，而調整的數據越大，移除的頻率越多，使用過度會讓聲音聽起來很不扎實。

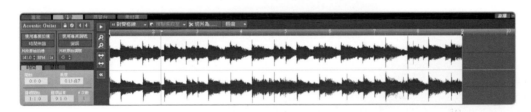

 小撇步

可在聲音選項的以下圖案做音塊名稱修改

（三）混音台

每個軌道可以在混音台中進行混音。這裡提供一個逼真的混音台介面，讓你能在混音台中進行混音，每個軌道都具有一條垂直的軌道，當中包含音量推桿、聲相控制、EQ（low、mid、high）、fx 效果按鍵。

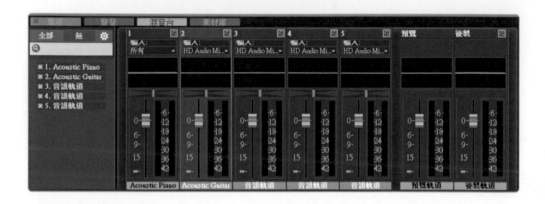

（四）素材庫

素材庫選單中包括大量可以在專案中使用的聲音片段，並且詳註調性、拍速等資訊。Mixcraft 的素材庫不須另外購買，即可商用公播。

（五）介面游離及抽離介紹

Mixcraft 軟體裡面的播放控制工具列及四小功能：專案，聲音，混音台及素材庫功能選擇區可使用游離及抽離的方式，放在螢幕上任何地方。

- **游離** ▬ 游離：可將四小功能區域一併移出預設位置只要將滑鼠移到圖式上按住滑鼠的左鍵就可以拉到任何想要的區域，如果想要回到預設的地方只要點下該功能區右上角的 X 就會回到預設區域。

- ▬ 抽離：可將播放控制工具列以及將四小功能選擇區個別移出預設位置只要將滑鼠移到圖式上按住滑鼠的左鍵就可以拉到任何想要的區域，如果想要回到預設的地方只要點下該功能區右上角的 X 就會回到預設區域。

3-5
聲音剪輯方法説明

- 滑鼠移到箭頭指的地方點選一下，然後按住 Ctrl ＋ T 鍵就可以分開音塊。

- 分開音塊後可以按 Delete 鍵刪掉。

- 按住滑鼠左鍵拉出藍色的區塊，按 Delete 鍵可以刪掉。

- 點選你要的區塊，按住 Ctrl ＋ C 鍵就可以複製所點選的區塊。之後點選其他地方，按住 Ctrl ＋ V 鍵就可以貼上你剛剛複製的區塊。

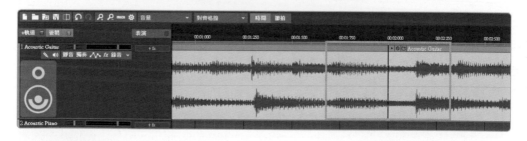

- 時間伸縮（Flex Audio™ 彈性音訊技術）：置入的聲音可以使用時間伸縮功能調整音塊本身的速度，這樣可以更符合畫面的時間點。

 快速作法：滑鼠指標移到音塊左邊或是右邊的框線，然後按住電腦鍵盤上的 Ctrl 鍵，滑鼠指標就會從正常圖案變成時間伸縮圖案，這時再按住滑鼠左鍵往外拉就可以延長音塊時間，往內拉就會縮短音塊時間。

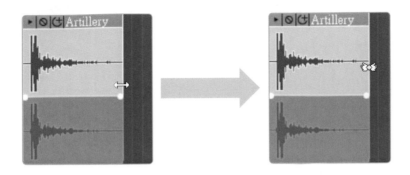

🎙 小知識

- 時間伸縮百分比越大，音訊檔案長度越長，聽起來越慢、聲音越低。
- 時間伸縮百分比越小，音訊檔案長度越短，聽起來越快、聲音越高。

- 改變片段控制曲線類型

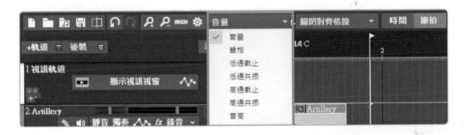

剪輯工作區域裡的任何一個音塊上都可以藉由改變音塊本身的音量，相位以及音高。藉由這樣就不需要調整軌道上的自動控制曲線或是 FX 效果功能，因為軌道上的這些功能是拿來做整體的為佳。

1. 確認好 [改變片段控制曲線類型] 是在於音量，相位或是音高。
2. 將滑鼠移到音塊上，就會出現一條白色的線，同時滑鼠的圖案會改變成 + 符號。
3. 滑鼠左鍵點一下就會出現一個點，這個點可以藉由滑鼠按住並移動上下來調整所需要的數據。

NOTE

04

全能音雄前製作業
與操作說明

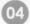

4-1

全能音雄錄音及緩衝值設定

在錄音軟體裡開一個音訊軌，選擇錄音介面的麥克風輸入。

如何選擇正確的音訊輸入呢？以下舉 iCON Mobile R VST 錄音介面為案例說明：

- iCON Mobile R VST 正面有一個麥克風訊號輸入 Combo 孔，可連接很多種硬體，像是電容式麥克風、動圈式麥克風及電吉他，如果是使用一個以上輸入的錄音介面，在 Mixcraft 裏輸入一（Input1）為左聲道，輸入二（Input2）則為右聲道。

iCON Mobile R VST 正面輸入孔圖

- 開啟音訊軌道上的錄音模式「準備」就可以開始錄音。

- 按下監聽輸入訊號鈕可以透過監聽喇叭或是耳機即時監聽。

4-2
隔音、吸音與聲音的傳遞方式

（一）聲音特質

聲音（Sounds），物理解釋為：音樂＋聲響＋噪音＝物理能量（Physical Energy）的轉換而造成氣壓的轉變，轉換為一連串的震動（Vibrations）形成了聲波（Sound wave）。簡單而言，當物體（生命體及無生命體）在空氣中產生動作時（人為或非人為）發出的任何一個聲響，廣義上都可以稱之為聲音。然而，聲音傳遞需要透過空氣作為媒，因此在真空環境無法傳達聲音。若是以學術細分，具有完整且規律波形者為「聲音」；具不規則波形者則為「噪音」。噪音可以比喻為則為刺耳、令人不舒服、令人產生不願再聽到之情感者。而優美聲音是平穩、優美、令人聽起來舒服且產生各種情感聯想，令人想一聽再聽者。

（二）專有名詞解釋

- 波形 Waveform：震動依循著固定期間（Period）。
- 噪音 Noise：震動並非照著可預期的模式。
- 一個週期（Pattern）：波形完整走完一個 Pattern 的過程。
- 頻率（Frequency）：每秒鐘發生的週期數量會決定該波形的基礎音高（Basic pitch）。
- 波長（Wavelength）：在既定的頻率下，每個循環週期的距離。頻率越高，波長越短。
- 相位（Phase）：描述二個或更多波形間的時間差。

 1. 相位效果 Phase Effect：雖然在整個波形週期中，持續的相位移動通常難以察覺，但如果一個波形的相位不斷隨時間變化，則成為人耳可聽見的效果，例如 Flanging（鑲邊：利用原音疊上稍微延遲音的原理，讓聲音產生出金屬感的迴旋聲）或 Phase Shifting（相位漂移：音頻偏移的相位差會隨著時間而增大）。
 2. 相位抵消 Phase Cancelling：當二個獨立的聲音 Out of Phase，將會有部分的諧波互相抵消，當同樣的頻率以相同能量互相交叉時，將會使聲音完全抵消，只剩下寂靜（Producing silence）。

（三）何謂數位音訊

將大自然各種物體人為及非人為產生之聲響，以收音設備（例如錄音機）截取後經過數位成音軟體（例如 Acoustica Mixcraft、Steinberg Cubase/Nuendo、Apple Logic Pro 等軟體）處理匯出者，稱為數位音訊。

（四）聲波傳遞方式

聲波的產生，是因為物體在振動的關係，並且傳遞有聲波的物質，我們把它們叫做「介質」（例如空氣）。聲波一定要有介質才能傳遞出去，像外太空幾乎是真空狀態，太空人除非利用對講機，否則聽不見別人的聲音。

1. 聲波反射

當聲波行進於空氣中,遇到無法吸收聲波的障礙物(如牆壁、玻璃、金屬)就會被反射回去。所謂「迴音」則是發生在沒有吸音材質空間裡的反射現象。

2. 聲波擴散

當聲波遇到凹凸不平的表面時,反射的聲波會往不同的方向散開,此現象稱之為聲波擴散。另外,聲波在擴散的時候,反射的速度會有所不同。所以錄音室內擴散板的功能一方面是為了將聲波打散,避免產生駐波和共振而造成某個頻率的聲音被放大,影響錄音師做監聽。

3. 聲波繞射

當聲波行進於空氣中,除了遇到反射及擴散的現象外,也會遇到繞射的情況。繞射,為聲波遇到障礙物時發現空隙,而隨著空隙改變其行進路徑。例如,在屋外,從窗戶的縫隙聽到屋內所傳出的聲音,即為繞射。

4. 聲波殘響

假設空間中的障礙物皆為無法吸收聲波的材
質，迴音就會逐漸地加大，有如重疊了許多聲
波一般，即使當下停止製造聲波，我們仍會接
收到許多聲波的反射，此現象不但會模糊聲波
本身的音質，也會模糊其正確相位。

無吸音材下的
殘響情形

5. 駐波

當聲波行進於空氣中，因為二次反射而造成與原本聲波的方向一致，則為駐
波。此狀態會加倍增強聲波的某段頻率，而駐波產生的問題是，聆聽者會在空
間的某一特定區域，聽到聲波的某一段頻率特別突出。最常見的狀況為，空間
的角落裡密集的堆積著聲波的低頻，此時會無法清楚分辨聲波的中頻及高頻。
另外，駐波的音壓在被堆積狀況下，會產生遠遠超過一般狀態十幾倍以上的音
壓，造成聆聽者不適。所以，在錄音室中需要吸音及擴散的材料，將駐波產生
的機率降到最低。

（五）吸音≠隔音

吸音，當聲波行進於空氣中碰到軟的材質（例如：地毯、厚重棉被或窗簾），
少部份會反射會去，而大部份會進入物體的細小孔徑，受到空氣分子的摩擦和
阻力之後轉變成熱能消耗掉。這樣可以減少聲波反射的狀況，不但能降低大量
的殘響，也可以提高語音錄音時的語音清晰度，並且減少駐波現象。

吸音的狀況會以材料的特性（分別為多孔性、材質彈性、內流阻力及厚度）和
外部因素（聲波頻率、聲波反射角度、材料安裝位置及方法）而有所不同。

隔音牆，顧名思義為阻隔聲波從發聲起點傳送至接收點。在隔音工程中，專業
人員會以傳送損失，又稱為聲音傳輸衰減量（Sound Transmission Loss，簡稱

STL，數值越大效果越好）作為測量。聲波本身的頻率和傳遞方式，會因隔音材質的不同而有所改變。 例如，聲波的高頻特性在空氣中的波長（持續度）較短，而隔音牆的越厚，越能有效阻隔高頻，甚至也能夠阻擋中頻，不過低頻的波長遠大於一般隔間牆的厚度，故不易被阻擋，例如，低層樓的住戶可以聽到高層樓住戶所傳來的低頻。

4-3
ADR 介紹及實作

（一）後製配音 ADR（Automatic Dialog Replacement）

ADR 的意思是對白補錄配音，通常都是用在於電影、電視劇後製錄音裡。ADR技巧對於影片會非常的重要，那是因為當戲組出外景拍戲的時候，現場的狀況未必很好，比如剛好有飛機經過或是有人騎機車經過大叫等，都會影響到現場收音的音質。拍完之後，影片在後製的時候就會需要請演員到錄音室，看著當初拍攝的片段來模擬當時的心情去做更完美的對白補錄。除了做更完美的對白以外，ADR 可以置入全新的台詞，像是心理的感情述説或是修正錯誤的對白。

Pitch 音調
配音員要調整好自己的聲調以正確的聲音搭上角色。
Performance 表演
配音員要依照當下角色的情緒調整表演方式。
Placement 麥克風位置
確保收錄配音員的實音，避免錄到爆音與吐氣聲影響到麥克風的狀況。
Placement ADR 同步
錄音師錄製聲音之後，調整聲音與影像同步。

（二）錄音注意事項

- 防噴罩可拿來防止任何口水噴進麥克風。任何像液體類的物質跑進麥克風裡面會漸漸降低麥克風裡收音頭的收音品質。它也可以減少不必要的呼吸聲及口裡的一些雜聲。

- 麥克風與防噴罩的距離不可太近，這樣無法有效防止口水及嘴巴裡的雜聲。另外如果太近的話，只要嘴巴碰到防噴罩就會碰撞到麥克風而產生不必要的雜聲。

- 錄音的時候一定得要求配音室（如果有其他人跟班）及錄音室裡的每一個人安靜，因為錄音師一定要在安靜的環境下才可以分辨錄進來的聲音是否有雜聲。

- 配音員儘量不要穿著會發出雜聲的外套或衣服，像是尼龍材質或塑膠材質都會發出不必要的雜聲，口袋也最好清空不要有零錢之類的物品，包括手機也記得要關機。

- 錄音師在錄音班開始前 15 分鐘就要確認好所有的硬體及軟體都正常運作。這樣就不會在要錄音的時候造成其他人都在等你的窘境。

以下提供一張錄音檢查表予你參考：

- 配音間的環境是否有雜音（冷氣聲、人雜聲）。
- 錄進來的聲音音量是否大聲到破音或是小聲到聽不到。
- 錄進來的聲音是否有雜聲（呼吸聲、嘴巴口水聲）。
- 麥克風是否架錯正反面。
- 當配音員配錯字或句子是否有即時做修正。

（三）ADR 錄音軟體操作

STEP 1 　將需要做 ADR 的影片置入到 Mixcraft 裡。

STEP 2 　在 Mixcraft 的軌道區域，點選所想要錄的音訊軌道（點選的軌道會出現顏色外框）。

STEP 3 　滑鼠左鍵點 [錄音] 鈕一次，按鈕的顏色就會改變。

STEP 4 　滑鼠左鍵點一次 [錄音] 鈕的旁邊的 ↓ 符號來選擇錄音介面上的輸入端。

 注意

請不要選擇立體聲，因為會很容易在播放的時候只有左邊或是右邊有聲音的窘境。

按下播放控制工具列上的錄音鈕或是快捷鍵 R 就啟動錄音功能。

另外在錄音的時候，Mixcraft 有重疊錄音，取代錄音，與軌道分徑錄音的功能，可用在於 ADR 錄音上。軌道分徑是能夠讓使用者在錄音的時候，可在同一個時間點重複錄製人聲，以便提供在後製上做出最好的選擇。除了新增分徑功能，也有刪除分徑選項，這個在專案結束之後，後續的備份上看起來更整潔。

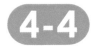

音率基礎調整：EQ 調教概念

Acoustica EQ 等化器能夠幫你把收進來的聲音調成有厚度或是使聲音更明亮。「EQ 等化器」可以用來調整聲音的高、中、低頻率，能夠增加聲音的清晰度或飽和度以及調整音場，降低部分雜訊頻段、降低聲音迴授發生機率。

如何利用 EQ 調整收錄好的人聲為電話另一端的人聲特效呢？以下提供一個範例說明：

STEP 1　在軟體下方的視窗點選素材庫。

STEP 2 在分類的表格請選擇使用樂器。

STEP 3 請把下面表格的拖桿拉到底下直到你看到 Vocal。

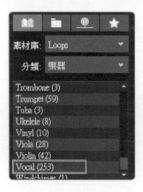

STEP 4 在旁邊的表格選 Vocal Deep Put Ur Hands Up，或其他有一整句的素材。

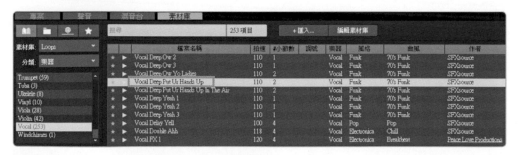

STEP 5 將素材拉到工作剪輯區域裡。

STEP 6 在音訊軌道裡的選項點一下，fx 鈕就會出現軌道效果清單。

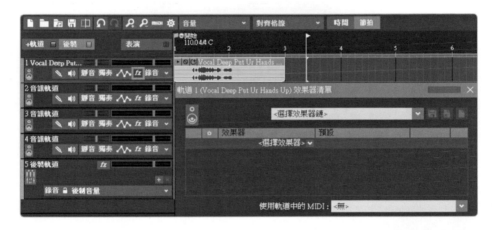

STEP 7 請在選擇效果器的選項內點選 Acoustica EQ 等化器。

STEP 8 你可以直接在預設選項內點選 Telephonic（電話特效）。

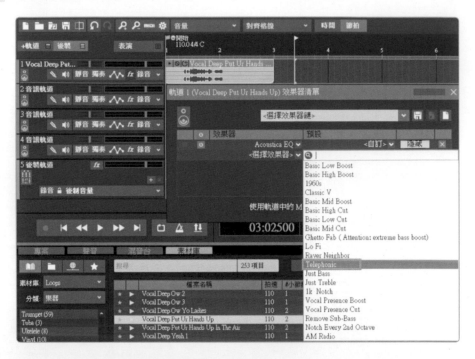

STEP 9 如果你聽完之後覺得不像的話，可以繼續下一個步驟，我們來 DIY 調整。

STEP 10 請按軌道效果清單最右邊的編輯鈕以叫出 EQ 等化器。

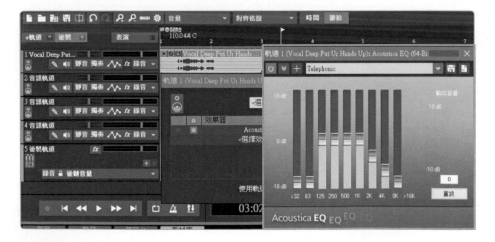

STEP 11　依照圖面上的 EQ 設定來作調整，就可以達到電話特效的感覺。

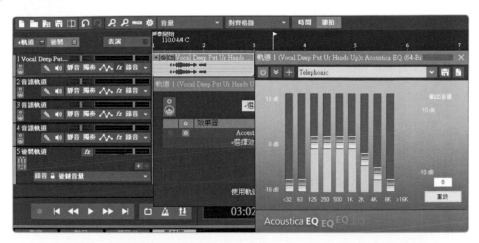

Q 疑問：　為何依照以上的調整可調成電話特效聲？

A 說明：　電話另一端的聲音是沒有重低頻，而中頻（我們的中氣聲）的聲音也是少許，最多的是中高頻以及高頻聲。所以在 EQ 調整的時候將低頻拉下，中頻拉到 0dB 以下，然後把中高頻以及高頻拉高就會有電話聲的感覺。

NOTE

05

數位音效基礎：
擬音及音效素材

5-1

認識音效概念及種類介紹

何謂音效？

- 音效就是影片裡所聽到除了音樂以外的聲音，像是走路聲、槍聲、打雷聲、動物叫聲。
- 音效出現在大部分的多媒體上，像是電影、電視劇、舞台劇、廣告、廣播及電玩遊戲。
- 音效師利用真實樂器聲、麥克風收下來的音效聲和音效素材在成音軟體上面做拼貼、剪輯和混音來襯托畫面的重要性以及真實性。

5-2

軟體內部及線上音效素材庫搜尋引擎說明

音效的種類

- 一般音效（Isolated Sound）：開關門、槍聲、動物聲、環境聲⋯⋯。
- 科幻音效（Specialty Effects）：魔法爆發、外星人講話、恐龍吼叫聲⋯⋯。
- 音樂音效：撞擊牆壁用銅鑼敲擊聲、樓梯上跌下來用鋼琴音階聲⋯⋯。

音效製作方法

- MIDI 鍵盤連接到音色合成器 → 選擇音色或音效 → 錄製到 DAW 裡進行剪輯。
- 音效素材：各大發行商的音效片 CD，如華納、環球影城、喬治魯卡斯等。

- 各大音效網站下載音效：Sound dogs、Soundsnap 等。
- 出外用外攝式多軌收音機收錄環境聲或特別音效。

圖片提供／版權所有：飛天膠囊數位科技有限公司

（一）分類表格

在分類表格裡包括音樂曲風、素材風格、使用樂器等。以下是分類表格及符合分類數量：

- 日期
- 曲風
- 風格
- 素材拍速

- 素材調號
- 匯入日期
- 樂器
- 檔案名稱

（二）素材表格

有 1,306 種音效素材供你拼貼使用，每個素材都包含很多資訊，像是風格、曲風、作者等。

（三）素材庫分類

音效素材（Sound Effects）

Mixcraft 裡的音效種類有 1,644 種，而內含了許多不同性質的音效，以下是素材庫分類：

- Sound Effects：一般真實音效，如動物的聲音，日常生活用品等。
- Sound Effects Ambience：環境音效，如紐約甘乃迪機場，咖啡廳環境聲等。
- Sound Effects Tones：音樂音效，如鋼琴滑音聲等。

循環音樂素材（Loops）/ 取樣素材（Samples）

Mixcraft 裡的循環音樂素材有 5,981 種及 Sample 取樣資料庫，而內含了許多不同風格的循環音樂，像是：

- 爵士音樂：如輕鬆搖擺美式影集素材。
- 管弦樂：如電影配樂常見開場管弦樂素材。
- 搖滾樂：如電吉他獨奏 solo 素材。

音效點標示流程

在做音效之前，音效師會先跟導演或是與團隊一起先看過一遍影片。在看影片的同時就會開始標出所需要的音效時間點。可以使用 Mixcraft 裏面新增標記的功能來標記音效點。

▌ 標記方法

STEP 1 開啟軟體之後，先點時間鈕將專案調整為時間模式。

STEP 2 建立一個音訊軌道並在選擇的時間點上，快速點兩下滑鼠左鍵，開啟新增標示視窗。

增標記視窗，可調整以下的部分：

- 標題：在這裡可以輸入音效名，像是木頭開門聲，雪地皮鞋跑步聲…等等。
- 開始位：在這裡可以輸入時間點，如果在這裡看到的是小節，拍，分拍那就是代表專案是在節拍模式。按下取消，調整成時間模式就會看到分，秒，毫秒。

STEP 3 標記完成之後，就可以開始尋找音效及製入音效。

音效庫使用方法

STEP 1 在 Mixcraft 的四小功能選擇區點擊素材庫就可以顯示素材。

 小提醒

游離按鈕可將素材庫與工作區分離，拖拉至其他螢幕或是視窗工作。

STEP 2 滑鼠點擊素材庫類型調整為 Sound Effects，分類為曲風就可看到以下的音效類型：Sound Effects / Sound Effects Ambience / Sound Effects Tones。

STEP 3 在右邊的視窗可以閱覽並選擇想要的音效。

 小撇步

快速搜尋音效可在搜尋欄裏面打入想要的音效，所需要的名稱必須要適英文才能查的到，可以使用線上翻譯平台像是 Google 翻譯之類將想找的音效翻譯成英文。

STEP 4 在想使用的音效名稱上，按住滑鼠的左鍵並將音效拉進工作剪輯區域。

線上音效素材搜尋方法

STEP 1 在素材庫的底下可以找到此 圖示，也就是線上搜尋聲音檔案

STEP 2 點進去之後就會看到以下視窗，裡面的選項解釋如下：

- 線上搜尋：音效來源都是從 FreeSound.org，Freesound 是 CC 授權音頻樣本和非營利性組織的協作存儲庫，擁有超過 400,000 種聲音和效果，以及 800 萬註冊用戶。

注意

在搜尋底下的所有授權類型，請改為公有領域，唯有這樣才可以確保所搜尋到的音效可安全使用。

- 搜尋欄：讓使用者可以在這裡輸入想找的音效，不過這裡也是僅提供英文搜尋。
- 下載：所搜尋到的音效會在此出現。

STEP 3 在搜尋欄的地方，輸入想要的音效後，點擊圓形放大鏡搜尋鈕。等幾秒的時間，所想要的音效就會出現在底下。

STEP 4 搜尋到的音效，可以點選音效前面的綠色箭頭就可以聆聽並下載音效

STEP 5 將已下載好的音效並拉進工作剪輯區域做使用。

 小撇步

音效設計簡易流程：標記影像裡的音效點→尋找音效庫理的音效→置入及調整音效。

5-3
室內音效：擬音（**Foley**）概念及錄音說明

（一）擬音（Foley）的概念

擬音在電影、電視劇及卡通的後製流程是必要的步驟。將擬音錄製的聲音置入影片後，不但可把影片裡不需要的雜聲蓋掉，也可以將影片裡所看到的事物增加真實感。負責重新錄製出影片裡所看到的事物就是由擬音師（Foley Artist）去錄製音效，擬音師會在錄製之前列出影片裡所需要收的音效清單，整理之後再進行錄製音效流程。而錄製音效的過程有如配音一樣，因為人的耳朵對聲音是非常敏感，可以聽得出來聲音的力道以及情緒，所以一定要錄製與符合畫面的感覺相同的聲音。當錄製完專案之後，就要將所收到聲音交給負責總混的混音師去做最後的調整。

擬音錄製基本上分為三大項：

- 腳步聲。
- 演員移動的聲音。
- 物件及其他聲。

（二）最常見的擬音麥克風及收音時機說明

在安靜室內或是錄音室裡錄製擬音的時候，最常見的麥克風都會以指向性或是電容式麥克風為主，因為這兩種麥克風都是以收聲音細膩為主。而使用哪一種以及使用時機可參考如下：

- 電容式麥克風收音時機：電容式麥克風可收到的範圍及頻率無論深度或高度都比較廣泛，所以會使用在需要收廣泛範圍的音效像是衣服在空中甩動或是棒子在揮下來而產生空氣斯裂聲。

- 指向性麥克風收音時機：指向性麥克風所收的範圍及頻率比較專注於一個地方，所能收到的距離會比電容式還遠，所以最常用來收比較小範圍的地方，像是鑰匙在鑰匙孔轉動的聲音，或是滑板上滑輪轉動聲。

（三）擬音案例

1. 說明：一個人穿著厚重的軍鞋在沙漠上奔跑。

2. 作法：Foley Artist 會先在收音間的電視上看影片裡奔跑的人以及奔跑的環境聲。看完之後會準備一袋沙子倒在收音室的活動性地板裡，然後帶著軍鞋或類似軍鞋重量的鞋子依照影片裡的奔跑速度在沙堆上做同步收音。

擬音實戰步驟：收揮棒子的聲音

▌操作說明

STEP 1　先選好一處安靜的地方，然後把麥克風桿架起來。

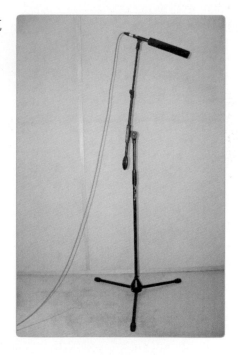

STEP **2** 一般我們都會用長槍式麥克風來錄音
效聲。（範例中使用 Marantz SG-9P
長槍式麥克風）

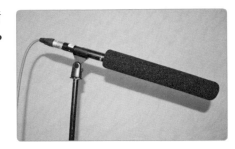

STEP **3** 通常在隔音好的錄音室裡，我們會把
麥克風罩拿掉，因為音質會因為風罩
而變得很悶。

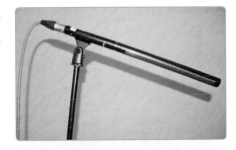

STEP **4** 麥克風架好之後，就可以插上麥克風
線。

STEP **5** 麥克風鋪好線路之後，另外一端可以
接到錄音介面的麥克風孔裡。

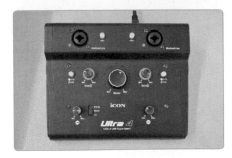

STEP 6 　麥克風頭插好之後，記得要打開 48V
幻象電源來供電給麥克風。

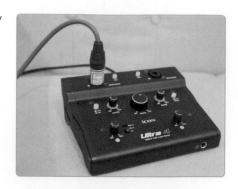

Jack Donovan Foley

Foley 這個字在業界裡是指影片同步收音，其實它是影片擬音的首
創人 Jack Foley 的姓名。在早期的有聲電影年代，大部分的電影
都是用錄製好的音效罐頭來拼貼而 Jack 在 1929 年主演賣座歌舞
名片〔Showboat〕裡置入他的「真實聲音」理念。他一邊看著影
片一邊用真實物品來搭配影片裡的動作讓這部片的聲音整體聽起
來更有真實感。

06

戶外環境音及
現場收音介紹

6-1
戶外環境音與現場收音概念

（一）戶外環境音與現場收音的概念

戶外環境音與現場收音是兩個不同觀念。戶外環境音在錄製的過程都是靜態為主，收音師將所需要收的環境音，錄製聲音進攜帶式多軌收音座裏，工作人員編制規模及收音難度上都比較容易。而現場收音是另外一個概念，因為現場收音都是跟電影或是電視外拍劇組一起行動，而且也與演員的對白及動作都有關聯。所以工作人員編制規模及收音難度就會增加。

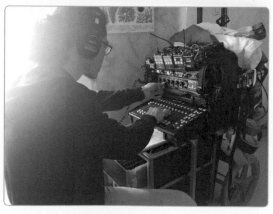

（一）戶外環境音編制人員通常都是一個人，因為錄製環境聲是不能有多於一位收音師在現場，這樣可以避免多餘的雜聲。所以戶外環境音錄製在工作流程上會比較簡單。除了監聽耳機、錄音外出裝置，及指向性麥克風這三大主要裝置，所需要的物品配件像是多組電池、防風罩、備用記憶卡，音效清單也要隨身攜帶。

- 攜帶式多軌收音座：戶外環境收音以及現場收音攜帶式多軌收音座可將各音軌單獨錄音，或依照需要同時使用多軌錄製。錄製多軌聲音時彼此不相重疊或干擾，錄製後各音軌可分別修改。在修改或重錄某些音軌時，其他音軌也不受影響。

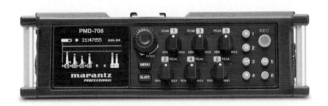

- 記憶卡：將所收到的聲音儲存進輕便型記憶卡。而記憶卡有容量等級分為 SD、SDHC 以及 SDXC。每一個種類都有不一樣的儲存速度，而速度都是以 CLASS 分為等級：CLASS 2/4/8/10。所以一定要先看過多軌收音座的說明書後，再買符合需求的記憶卡。

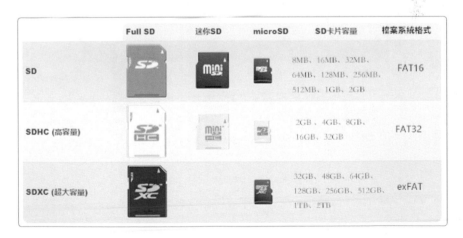

	Full SD	迷你SD	microSD	SD卡片容量	檔案系統格式
SD				8MB、16MB、32MB、64MB、128MB、256MB、512MB、1GB、2GB	FAT16
SDHC (高容量)				2GB、4GB、8GB、16GB、32GB	FAT32
SDXC (超大容量)				32GB、48GB、64GB、128GB、256GB、512GB、1TB、2TB	exFAT

● 電池：大部分的攜帶式多軌收音座都是以
一組四顆三號電池為一組。
建議買一盒電池收納盒放置電池。

🔦 小撇步

可以買多於兩盒，這樣可以分類收納盒為全新電池以及電池用盡。這樣一來可以快速
分辨該使用哪一盒電池，也請不要隨地亂丟電池。

● 監聽耳罩式耳機：畢竟這是聲音的領域，
收錄聲音時如果沒有用標準的監聽耳機，
就不會聽到許多有可能會有的雜訊以及注
意該有的音質頻率，所以監聽耳機非常的
重要。盡量不要使用耳塞式，因為耳塞式
式直接對著耳膜，如果出現任何問題就會
直接性的傷害耳膜。

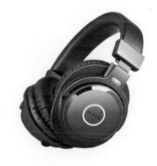

● 指向性麥克風：帶著指向性麥克風能夠收錄所需要的環境聲，也可以收
錄任何在戶外所要收的草地腳步聲或是鳥叫聲。

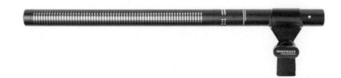

- 麥克風落地架：帶著麥克風落地架可以不需要隨時隨地手握著麥克風，專心聆聽聲音，注意有沒有雜訊。
- 平衡式 XLR 麥克風線：多帶幾條 XLR 麥克風線以備不時之需。
- 防風罩及 BOOM 桿：防風罩以及 BOOM 桿最常用在現場收音，防風罩作用會視當下天氣狀況。如果風力太大的話，還可以加裝兔毛套過濾掉風聲。

- 電器膠帶 / 魔鬼氈：使用在於綁麥克風線在麥克風落地架或是 BOOM 桿上，這樣不會因為麥克風線的碰撞而產生雜聲。

（二）現場收音的簡易編制人員會是兩位，一位是音控師，另一位是收音師（Boom Man）。音控師的工作是會先看現場的狀況以及演員的走位，鋪下所需要的麥克風然後連接到外出錄音座。而收音師的工作是近距離收錄演員的聲音以及演員周圍的環境聲。所以工作流程會有許多的注意事項。

除了在戶外環境收音裏提到的收音監聽耳機、錄音外出裝置，及指向性麥克風為三大主要裝置及配件，現場收音會多以下幾個器材：

- 多功能收音推車組：多功能收音推車組包含分離式版夾放進攜帶式多軌收音座，時間碼同步連接器以及可抽式櫃子可以放入需要電池與相關器材。值得一提的是在推車的推桿上會有夾槽專門放置 BOOM 桿。

- 時間碼同步連接器：同步連接器會與攝影機的時間碼一起同步，因為這樣在後製剪輯的時候，聲音與攝影機的時間點會是一樣。在於剪輯上會輕鬆許多，不會需要花多餘的時間去尋找聲音的場次。

（二）戶外環境音收音基本步驟

1. 在本書所附上的環境音效清單列出音效，同時也要想好要錄製的地點這樣可以提早規劃路線而不會跑太多冤枉路

2. 以 6-2 戶外收音裝置設備及配件解說裡所提到的裝備以及配件，依照專案的需求準備好要帶的設備。

3. 在錄製的當下，可以用手機拍一下環境，回去到工作室可以更詳細將所收的環境聲細節記錄下來。

4. 當錄製結束回到工作室之後，將記憶卡裡面所有的聲音儲存到電腦上並格式化記憶卡以備下一次的錄製。

現場收音基本步驟

1. 在開拍的前一天把隔天要拍的劇本及場景解說讀熟，了解一下拍戲的當下會有什麼現場的狀況：

1 場	夜晚	夜市	岷亦/詠虞

△　岷亦與詠虞走在夜市最熱鬧的街道上
△　詠虞看著岷亦低頭苦惱的樣子。過不到幾秒後，岷亦抬起頭看著詠虞
岷亦：難道我當初花時間跟你一起玩手遊，一整晚的不睡覺跟你聊動畫，這些對你都沒有任何意義嗎？
詠虞：但是・・・
岷亦：就因為我拿棉花糖給你弟弟吃就變成這樣的局面嗎？
△　岷亦轉身難過低著頭
岷亦：為什麼要這樣就拒絕我了・・・・
△　詠虞生氣地抬腳用力的往岷亦的屁股踹
詠虞：你・・・竟然還好意思說!? 你拿過期多年的棉花糖給他，他就是因為這樣人正在加護病房!!!

- 夜晚 / 夜市：這是會跟拍戲時間以及地點有關，夜晚的夜市裡就代表有許多人雜聲，確保了解當下要如何收才可以收到清楚的旁白。
- 三角形圖案：在敘說角色有的心情或是當下的動作。
- 台詞：台詞會因為演員當下的演技會有快與慢的節奏，雖然是要到當下才知道演員們會如何演出來，不過也可以當作是參考進一步的模擬有可能會發生的狀況以及講話的音量。

2. 音控師及收音師在出機（正式拍攝的時候）的前一天晚上，務必先要確保所有的器材以及電量都是在飽的狀態下

3. 現場拍攝的時候，攝影師、音控師與收音師要看過一遍演員的走位以及表演的方式，當下收音師就會與攝影師一起商量可以行走的動線以及麥克風的位置所以不會被攝影機拍攝到。拍攝時，每一個鏡頭與段落，都會統一記載一份場記表裡面，好讓後製的人員方便找到檔案，並且後製處理。

4. 通常在場記表裏面都會有場景編號、鏡頭編號、檔案名稱、收音狀況、時間碼。人數越多的攝影團隊，資料會越多。

5. 音控師會依照收音師的動線調整音量，確保收進來的聲音音量飽而不破。另外音控師一定會輸出當下收音的參考聲音給攝影機以及準備幾組無線耳機給導演及所需要的工作人員像是副導或是場記，這樣導演可以在拍攝的當下一邊看拍攝的螢幕，也一邊聆聽當下演員的聲音表演方式。

注意

如果演練的當下已經知道聲音會有問題而無法避免的話，務必要先跟導演溝通並建議後續在錄音室錄製 ADR 的選項。不過盡量能確保收進來的聲音越乾淨越好，不要僥倖的心情覺得可以依靠軟體內除雜聲的功能，因為有些是雜聲去除都有可能將原本有的音質除到不能使用。

6. 當一整天的現場收音結束之後，一定要確保錄製好的聲音都有備份好在另外的儲存裝置，也另外做備份製雲端上以備不時之需。

（三）戶外環境音及現場收音總結注意事項

- 麥克風架使用時機：一個人出外收音的話，麥克風架是必要的。收環境音的時候，在收音的當下身體及手臂是長久不能動，而維持不動的狀態下，身體會因為時間的長久而酸痛，此時麥克風架就派上用場了！
- 錄製環境聲的秒數需求：在錄製環境聲的時候，務必請收多於三分鐘的長度，這樣就有足夠的素材做剪輯使用。
- 電器膠帶及魔鬼氈的用處：所帶的錄音器材有可能會有很多雜亂的線材，而收音的時候，線材之間也許會摩擦而產生不必要的雜音，這時候就會需要電器膠帶及魔鬼氈將線材固定好。另外，可用不同顏色的膠帶貼在地上來標示 Action Area（動態區域）以提示事物發生的地方，以便收得到清楚的聲音。
- 備用電池及記憶卡的必要性：備用電池及記憶卡的需求非常重要，可以想像在山上收到完美的聲音之時，突然電池沒了或是記憶卡已滿！那時候一

定會瘋掉，因為附近有可能沒有便利商店可購買這兩樣物品。另外可以想像當那個完美的聲音一去不回的時候，心裡只有極度難過加上一連串的三字經！

- 穿著棉製舒適的衣物：關於穿著的衣物也是有很大的學問！有時候我們所做的一切都是正確的，只不過我們所穿著的衣物卻是很容易發出雜聲的質料時，則該避免！像是羽絨外套或是牛仔褲上面有很多鐵環，都很容易發出雜聲！而簡單棉質的衣物可避免收音時收到雜聲。

- 準備不同長短的音訊線材：永遠不知道到底所帶的線材長度符不符合當下的狀況，有時候要收音的地方距離戶外收音座很遠。第二點，如果音訊線材出了問題，當下是無法重新焊一條，備用的線材可以節省時間喔！

- 手錶：錄音師本身如果戴的手錶是舊式手錶（Analog Watch）也就是內部有齒輪零件的手錶要確保拿下來放在包包裡。雖然在當下不會聽到，但是如果當錄製的環境聲在混音階段需要將聲音放大就會聽到滴答聲。如果本身是戴數位手錶的話，要取消聲音以及震動選項以避免錄製中間有任何雜聲。

- 花時間尋找多方位的麥克風架設地點：假如所需要錄製進來的聲音是海浪聲，會上網至 Google 地圖去找有海浪的地點，然後利用 Google 地圖有的街景服務前後看一下前方海浪的話，那後方有什麼景色可以一起收。 這樣的話可以一次性收多於一個環境聲。

- 如果有需要到公家機關或是私人機關收音，都一定要事先知會並得到同意。

- 收音師與麥克風保持距離：雖然有麥克風架幫忙收音，但是當收音師身體移動甚至抓癢的聲音都有可能錄進去。所以最好的方法是按下錄製鈕，然後走到遠處以確保不要是因為個人而產生雜聲。

- 收音師所穿著的衣物，盡量都是輕便布料製的衣服，鞋子要穿沒有太多橡皮底的布鞋，所以在走路的時候不會發出不必要的聲音。穿對的鞋子可以提高速度而不會發出太大的雜聲。

- 當演員排練的時候，一定要跟著一起排練，要清楚演員的走位以及講話的斷句會在哪裡。尤其是多於一個演員的話，更要清楚他們會如何對話。
- 收音師在排練的時候除了要了解演員的走向，也一定要清楚攝影機擺設的位置，所以不會被攝影機拍到
- 給演員貼上袖型迷你麥克風的時候，所用的膠帶一定是醫療用的膠帶，不然會有類似過敏這些問題。另外如果是異性演員，務必請讓其他異性幫其別上，以表尊重。

注意：環境聲與現場收音收進來的標準都是確保錄製進來的音量大而不破，並且也要確認在錄置過程裡，如果有意外的雜聲出現，都一定要想盡辦法去避免。

注意

環境聲與現場收音收進來的標準都是確保錄製進來的音量大而不破，並且也要確認在錄置過程裡，如果有意外的雜聲出現，都一定要想盡辦法去避免。

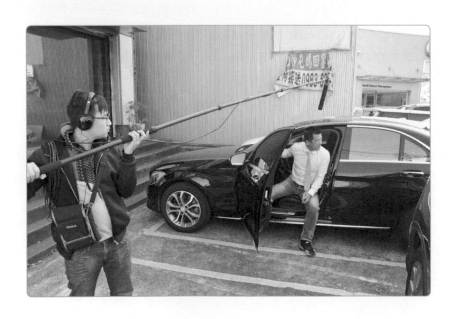

6-2
戶外收音裝置設備及配件解說

❶麥克風架 ❷備用電池 ❸出外多軌收音器 ❹備用儲存卡 ❺監聽耳機
❻防風罩 ❼長槍式麥克風 ❽麥克風線材／備用線材 ❾電器膠帶

（一）出外收音注意事項

1. 麥克風架使用時機：如果是一個人出外收音的話，
 麥克風是必要的。當你要收環境音的時候，有時在
 收音的當下身體及手臂是長久不能動，而維持不動
 的狀態下，我們的身體會因為時間的長久而酸痛，
 此時麥克風架就派上用場了！

2. 電器膠帶的用處： 電器膠帶在某些狀況下非常好用！當你帶了一堆錄音器材，而錄音器材都一定會有很多雜亂的線材，收音的時候，一堆線材也許會互相摩擦而產生不必要的雜音，這時候你就會需要用到電器膠帶把線材固定好，如此一來錄音會比較順利。除了這項功能以外，也可用不同顏色的膠帶貼在地上來標示 Action Area（動態區域）以提示事物發生的地方，自己知道要站在哪一個位置才收得到清楚的聲音。

3. 備用電池的必要性：很多出外收音的人什麼都帶去了，卻沒有多帶電池，那是一件非常惱人的事！可以想像當你在山上收到你認為完美的聲音之時，突然出外收音器的電池沒了！那時候的你會瘋掉，因為人在山上，附近根本沒有便利商店能買電池，再加上那個完美的聲音一去不回的時候，心裡只有極度難過加上一連串的三字經！

4. 隨時攜帶備用隨身碟或是筆記型電腦：雖然隨身碟很少會出問題，但是一出現問題時也是滿頭大的！隨身碟的好處有兩點，第一點，很多的地方都有在賣，如燦坤、全國電子、順發、家樂福等，而且很便宜。

 第二點，隨身碟很容易更換，當你的第一個隨身碟容量滿了的時候，可以馬上補換第二個。筆記型電腦可說是計畫 B，當一個隨身碟容量滿了的時候，你可以把滿的那一個插在筆電上做資料儲存，然後再重複使用，可說是最完美的作法。

5. 穿著棉製的衣物：關於穿著的衣物也是有很大的學問！有時候我們所做的一切都是正確的，只不過我們所穿著的衣物卻是很容易發出雜聲的質料時，則應該避免。像是羽絨外套或是牛仔褲上面有很多鐵環，都很容易發出雜聲，而簡單棉質的衣物可避免收音時收到雜聲。

6. 準備多餘的線材：原因是，第一點，你永遠不知道到底你所帶的線材長度夠不夠你現在要收音的案子，有時候你要收音的地方距離你的出外收音器很遠。第二點，如果你所帶的線材出了問題，你又沒有時間重新焊一條，多餘的線材可以幫你節省時間喔！

（二）音效收音實戰步驟：收取打開鋁罐飲料的聲音

▌操作說明

STEP 1 先確認好你將會收哪幾樣聲音，
並且記錄下來。

- 鋁罐飲料開瓶聲

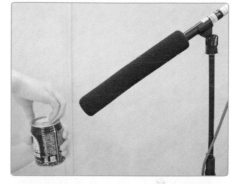

- 飲料在杯內流動的聲音

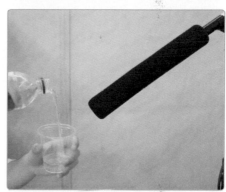

- 喝飲料的聲音

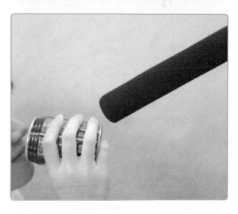

STEP **2** 架設好麥克風架,並算好麥克風架
與鋁罐之間的距離。

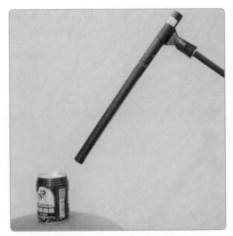

STEP **3** 架好麥克風架之後,就可以將麥克
風嵌上。

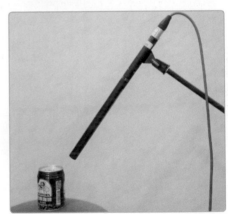

STEP **4** 等到麥克風全部架好後,開始繞著
麥克風架纏上麥克風線。

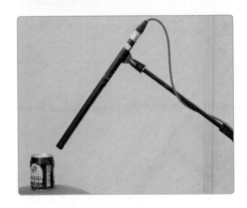

STEP 5　麥克風線記得繞在桿子上，目
的是不會讓線撞來撞去而出現
雜聲。

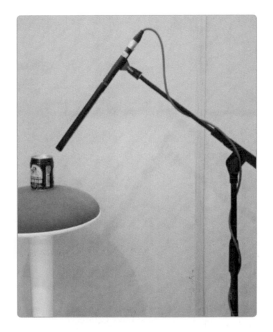

STEP 6　麥克風的相關事項準備完畢之
後，接上多軌錄音器。（範例中
使用 Marantz PMD 706 行動
錄音座）

STEP 7　記得接上監聽耳機來聽收進來
的音質。

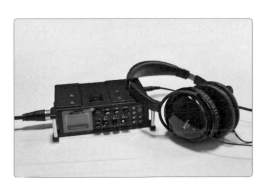

STEP 8 當全部都設定好之後就可以開錄了！

一開始先收汽水開瓶聲，確認好長
槍式麥克風是對著開瓶口，收的時
候可以先使用預錄模式（尚未開
始錄音，但可調整收錄 Gain 值大
小）並用監聽耳機來調整音量，避
免爆音，注意音量也不要收的太小
以免失去開罐時的動態音量。

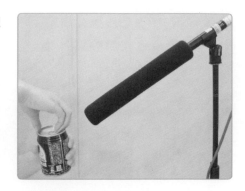

STEP 9 在收汽水杯內流動聲音時，直接將
麥克風靠近杯子即可。

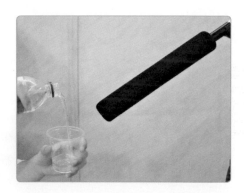

STEP 10 最後再收喝汽水的聲音，直接將麥
克風靠近嘴巴即可。

6-3
環境音與現場收音技巧注意事項

環境聲以及現場收音收進來的標準都是確保錄製進來的音量大而不破，並且也要確認在錄置過程裡，如果有意外的雜聲出現，都一定要想盡辦法去避免。

環境聲與現場收音大不同的地方就是在於本質的工法。

環境聲錄製需注意事項

- 手錶：錄音師本身如果戴的手錶是舊式手錶（Analog Watch）也就是內部有齒輪零件的手錶要確保拿下來放在包包裡。雖然在當下不會聽到，但是如果當錄製的環境聲在混音階段需要將聲音放大就會聽到滴答聲。如果本身是戴數位手錶的話，要取消聲音以及震動選項以避免錄製中間有任何雜聲。

- 花時間尋找多方位的麥克風架設地點：在出外錄製環境聲一定會帶多於一隻指向性麥克風，所以可以收到不同方位的聲音。假如所需要錄製進來的聲音是海浪聲，我就會上網至 Google 地圖去找有海浪的地點，然後利用 Google 地圖有的街景服務前後看一下前方海浪的話，那後方有什麼景色可以一起收。這樣的話可以一次收錄多於一個環境聲。

- 錄音師與麥克風需保持距離，雖然有麥克風架幫忙收音，但是當錄音師移動身體甚至抓癢的聲音都有可能錄進去。所以最好的方法是開始錄製後走到遠處以確保不要是因為自己而產生雜聲。

現場收音需注意事項

- 收音師所穿著的衣物，盡量都是輕便布料製的衣服，鞋子要穿沒有太多橡皮底的布鞋，所以在走路的時候不會發出不必要的聲音。

- 當演員排練的時候，一定要跟著一起排練，要清楚演員的走位以及講話的斷句會在哪裡。尤其是多於一個演員的話，更要清楚他們會如何對話。

- 收音師在排練的時候除了要了解演員的走向，也一定要清楚攝影機擺設的位置，所以不會被攝影機拍到。

- 給演員貼上袖型迷你麥克風的時候，所用的膠帶一定是醫療用的膠帶，不然會有類似過敏這些問題。另外如果是異性演員，務必請讓其他異性幫她別上，除非有經過同意。

07

成音前製作業：
視訊轉檔及置入
全能音雄

7-1
業界所用的影片規格及種類

（一）多媒體的類型

多媒體在產業裡有多種不同的形式，如下：

- 電視劇
- 電視廣告
- 電影
- 遊戲光碟

- 網路影片
- 電台廣播
- 舞台劇

（二）多媒體後製流程

依照所需要的靜態畫面（Storyboard）或動態畫面（Video Clip）→ 聲音剪輯軟體做出成音 → 置入到影像剪輯軟體結合畫面或影片。

（三）業界影片所用的規格

1. 數位規格

何謂數位規格？數位規格就是在電腦上可用的規格也就是多媒體檔案，以下是在業界最常見的規格：

(1) VCD 光碟（Video Compact Disk / View CD）

- VCD 的來源素材及尺寸為 352 X 240 / MPEG -1
- VCD 的格數及聲音規格為 29.97 FPS / 44.1 KHz / 24 bit
- VCD 單碟的容量為 600 MB 至 800 MB
- 可在大部分的電腦光碟機及 DVD 播放機裡執行

(2) DVD 光碟（Digital Video Disk / Digital Versatile Disk）

- DVD 的來源素材及尺寸為 720 X 480 / MPEG -2
- DVD 的格數及聲音規格為 29.97 FPS / 48 KHz / 24 bit
- DVD 單碟的容量為 4.7 GB 至 17 GB
- 可在大部分的電腦光碟機及 DVD 播放機裡執行

(3) BlueRay 光碟（Blue Ray Disc / BD）

- BD 光碟的來源素材及尺寸最高為 1920 X 1080 / BD / AV / MPEG-2
- BD 光碟容量最低為單層 7.8 GB 至最高雙層為 50 GB
- 支援藍光播放機器：Sony Playstation 4 及 Microsoft X-BOX 360

(4) AVI 為 Audio Video Interleaved 的縮寫，是由 Microsoft 微軟所研發出來的，視訊壓縮檔之前一般都是在電腦微軟 Windows 系統之下才可以看，現在也可以在蘋果電腦系統下看。AVI 的優點是畫質一般都非常好，而缺點是檔案本身容量很大。所以如果電腦規格不夠高階的話，在任何成音軟體掛 AVI 畫面會有延遲甚至當機狀況。

(5) WMV 為 Windows Media Video 的縮寫，也是由 Microsoft 微軟所研發出來的視訊壓縮檔。WMV 是為了網路上的即時播放的功能而設計，因為它支持 Stream（串流）技術，所以適合在網路線上播放。WMV 的優

點是畫質好、容量又小，不過它的編碼有時無法被成音軟體接受，所以可能需要用影像軟體（像是 Sony Vegas Pro）先轉過一遍才可以使用。

(6) MOV 為 Quicktime File Format 的縮寫，由 Apple 蘋果電腦所研發出來的視訊壓縮檔，MOV 包含許需多資訊，像是影像、聲音、特效及字幕，MOV 在一些音頻軟體下可將不同的聲音直接掛在影像檔裡。

Q 疑問： 雖然官方的視訊規格有 AVI 格式，為何有時全能音雄卻無法辨識我想置入的 AVI 檔案？

A 說明： 早期的 AVI 檔案雖然解析度高但是容量卻時常大到驚人。一個動畫片長的時間動不動就超過 700 MB 甚至 5 GB 多。後來有一家叫 DivX.Inc 的公司研發了新的 MPEG-4 視訊編碼，編進了 AVI 檔案裏面，讓 AVI 的清晰度高容量也變小了。不過大部分的數位成音軟體的 AVI 規格都只有接受還未編碼過的 AVI，所以有些 AVI 是不能置入的。

2. FPS 影片格數值（Frame Per Second）

影片的格數值就是影片一秒內可跑多少格。影像輸出之前一定要注意影片的格數值，因為格數值選擇錯誤的話會造成影片與聲音對上去時產生誤差。影片的格數值會依照不同的規格改變，如下：

- 電視及 DVD 的 FPS 為 29.97。
- 電影的 FPS 為 24。
- HDTV 高畫質電視的 FPS 為 60。

選錯轉畫面格數時，會造成轉出來的畫面長度和原始檔的長度有誤差，最後聲音成品跟影像結合時，聲音對不到影片。大部分的影片及聲音剪輯軟體內都可以先做格數設定。

7-2

各式圖片格式介紹

所有的圖片格式基本上可分為兩大類型：失真壓縮和非失真壓縮。

（一）失真壓縮

失真壓縮的優點就是減少儲存圖片所需要的空間大小，而失真壓縮的方法就是刪除圖片中景物邊緣的某些顏色部分，當在螢幕上看這幅圖時，大腦會利用在景物上看到的顏色填補所丟失的顏色部分，利用失真壓縮技術，某些數據會被有意地刪除，而被取消的數據也不再恢復。失真壓縮的缺點就是會影響圖片質量，如果用高分辨率印表機列印出來，那麼圖片質量就會有明顯的受損痕跡了。

（二）非失真壓縮

非失真壓縮的優點是能夠比較好地儲存圖片的質量，而非失真壓縮的基本原理是相同的顏色訊息只需儲存一次，處裡圖片的軟體首先會確定圖片中哪些區域是相同的，哪些是不同的，包括了重複數據的圖片。從本質上看，非失真壓縮的方法可以刪除一些重複數據，大大減少要在磁片上儲存的圖片尺寸，但是缺點就是不能減少圖片的空間佔用量這是因為，當從磁片上讀取圖片時，軟體會把丟失的像素用適當的顏色訊息填充進來，如果要減少圖片佔用內存的容量，就必須使用失真壓縮方法。不過如果需要把圖片用高分辨率的印表機列印出來最好還是使用非失真壓縮。

（三）圖片格式種類

1. BMP 格式

BMP 是一種採用位映射存儲格式，除了圖片深度可選 4 bit、8 bit 及 24 bit 以外，它並沒有採用其他任何壓縮，因此 BMP 檔案所佔用的空間很大。BMP 檔案存儲數據時，圖片的掃描模式是按從左到右、從下到上的順序，由於 BMP 檔案格式是 Windows 環境中交換與圖有關的數據的一種標準，因此在 Windows 環境中營運的圖形圖片軟體都支援 BMP 圖片格式。

2. GIF 格式

GIF（Graphics Interchange Format）的原義是〝圖片互換格式〞，是 CompuServe 公司在 1987 年開發的圖片檔案格式，GIF 檔案的數據是一種基於 LZW 算法的連續色調的無損壓縮格式，其壓縮率一般在 50% 左右，它不屬於任何應用程式，目前幾乎所有相關軟體都有支援。GIF 格式的另一個特點是在一個 GIF 檔案中可以存多幅彩色圖片，如果把存於一個檔案中的多幅圖片數據逐幅讀出並顯示到螢幕上，就可構成一種最簡單的動畫。

3. JPEG 格式

JPEG 是 Joint Photographic Experts Group（聯合圖片專家組）的縮寫，檔案副檔名為〝.jpg〞或〝.jpeg〞，是最常用的圖片檔案格式，由一個軟體開發聯合會組織製定，是一種失真壓縮格式，能夠將圖片壓縮在很小的儲存空間，圖片中重複或不重要的資料會被丟失，因此容易造成圖片數據的損傷，尤其是使用過高的壓縮比例將使最終解壓縮後恢復的圖片質量明顯降低。

4. PCX 格式

PCX 是最早支援彩色圖片的一種檔案格式，現下最高可以支援 256 種色彩，PCX 設計者很有眼光地超前引入了彩色圖片檔案格式，使之成為現下非常流行

的圖片檔案格式。PCX 圖片檔案的形成是有一個發展過程的，最先的 PCX 雛形是由 ZSOFT 公司推出的，名叫 PC PAINBRUSH，用於繪畫的商業套裝軟件中，以後微軟公司將其移植到 Windows 環境中成為 Windows 系統中一個次功能，先在微軟的 Windows 3.1 中廣泛應用，隨著 Windows 的流行、升級，加上強大的圖片處理能力，使 PCX 同 GIF、TIFF、BMP 圖片檔案格式一起被越來越多的圖形圖片軟體工具所支援，也越來越受到人們的重視。

5. TIFF 格式

TIFF（TaglmageFileFormat）圖片檔案是由 Aldus 和 Microsoft 公司為桌上系統研製開發的一種較為通用的圖片檔案格式，TIFF 格式靈活易變，它定義了四類不同的格式：

- TIFF-B 適用於二值圖片。
- TIFF-G 適用於黑白灰度圖片。
- TIFF-P 適用於帶調色板的彩色圖片。
- TIFF-R 適用於 RGB 真彩圖片。

6. TGA 格式（Tagged Graphics）

TGA 格式是由美國 Truevision 公司為其顯示卡開發的一種圖片檔案格式，檔案後綴為「.tga」，已被國際上的圖形、圖片產業所接受，在多媒體領域有很大影響，是電腦生成圖片向電視轉換的一種首選格式。TGA 圖片格式最大的特點是可以做出不規則形狀的圖形、圖片檔案，一般圖形、圖片檔案都為四方形，若需要有圓形、菱形甚至是鏤空的圖片檔案時，TGA 就派上用場了。

7. EXIF 格式

EXIF 的格式是 1994 年富士公司提倡的數位相機圖片檔案格式，它除了儲存圖片數據外還能夠存儲攝影日期、使用光圈、快門、閃光燈數據等曝光資料和附帶訊息以及小尺寸圖片。

8. FPX 格式

FPX 圖片檔案格是由柯達、微軟、HP 及 Live PictureInc 聯合開發並於 1996 年 6 月正式發表。FPX 是一個擁有多重分辯率的影像格式，這種格式的好處是當影像被放大時仍可維持影像的質素，另外，當修飾 FPX 影像時，只會處理被修飾的部分，不會一併處理整幅影像，進而減少 CPU 及記憶體的負擔，降低影像處理時間。

9. SVG 格式

SVG 是可縮放的向量圖形格式，可任意放大圖形顯示，不但邊緣清晰，文字在圖片中保留可編輯和可搜尋的狀態，沒有字體的限制，生成檔案小，下載速度快，十分適合用於設計高分辨率的 Web 圖形頁面。

10. PSD 格式

PSD 是 Photoshop 圖片處理軟體的專用檔案格式，副檔名是「.psd」可以支援圖層、通道和不同色彩模式的各種圖片特徵，是一種非壓縮的原始檔案儲存格式。PSD 檔案有時容量會很大，但由於可以保留所有原始訊息，在圖片處理中對於尚未製作完成的圖片，選用 PSD 格式儲存是最佳的選擇。

11. CDR 格式

CDR 格式是著名繪圖軟體 CorelDRAW 的專用圖形檔案格式，可以記錄檔案的屬性、位置和分頁等，但在兼容度上比較差，能夠使用在所有 CorelDRAW 應用程式中，但其他圖片編輯軟體打不開此類檔案。

12. PCD 格式

PCD 是 Kodak PhotoCD 的縮寫副檔名是「.pod」，是 Kodak 開發的一種 Photo CD 檔案格式，該格式使用 YCC 色彩模式定義圖片中的色彩，YCC 和 CIE 色彩空間包含比顯示器和列印設備的 RGB 色和 CMYK 色多得多的色彩。

13. DXF 格式

DXF 是 Drawing Exchange Format 的縮寫,可被 CorelDRAW 和 3DS 等大型軟體調用編輯。它也是 AutoCAD 中的圖形檔案格式,以 ASCII 模式儲存圖形,在表現圖形的大小方面十分精確。

14. UFO 格式

這是著名圖片編輯軟體 UleadPhotolmapct 的專用圖片格式,能夠完整地記錄所有 Photolmapct 處理過的圖片屬性,值得一提的是 UFO 檔案以對象來代替圖層記錄圖片訊息。

15. EPS 格式

EPS 是 Encapsulated Postscript 的縮寫是可跨 PC 及 MAC 的標準格式,副檔名在 PC 上是「.eps」在 Macintosh 是「.epsf」。EPS 格式採用 Postscript 語言進行描述,並且可以儲存其他一些類型訊息,例如:多色調曲線、Alpha 通道、分色、剪輯路徑、掛網訊息和色調曲線等。

16. PNG 格式

PNG(Portable Networf Graphics)的原名稱為「可移性網路圖片」,是網上接受的最新圖片檔案格式,PNG 能夠提供長度比 GIF 小 30% 的無損壓縮圖片檔案,同時提供 24 位和 48 位真彩色圖片支援以及其他諸多技術性支援,由於PNG 非常新,所以目前並不是所有的程式都可以用它來存儲圖片檔案。

7-3

轉出畫面工作檔原理

當確認好影片來源，就要開始做一個很重要的流程—轉畫面。

轉畫面流程：將來源畫面轉成數位成音軟體可以用的影片規格 → 將畫面置入數位成音軟體內邊看畫面邊做出合適的聲音。

當我們轉畫面要記得以下的原則：

- 轉出來的畫質不需要跟影片來源一樣高，但是也不能差到畫質模糊。
- 轉出來的檔案容量一定要比影片來源小。

7-4

Mixcraft 視訊置入

Mixcraft 軟體不只提供快速拼貼作曲功能，也可以讓你把自己喜歡的影片置入軟體內來專門做音樂音效創作。Mixcraft 可接受的官方規格為 AVI 與 WMV。使用者只能建立單獨一軌的視訊軌道，但可建立多軌軌道分徑，以便於剪輯需求。

操作說明

STEP 1 請先點視訊然後點選加入視訊檔案。也可以藉由視訊軌道空白處，快速點擊滑鼠左鍵兩次，或是視訊軌道空白處按滑鼠右鍵選擇加入視訊檔案。

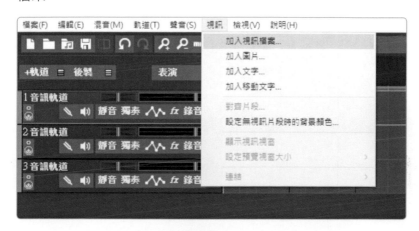

STEP 2 以下的視窗是讓你搜尋視訊用的。

STEP 3 抓進去的視訊本身帶有音訊在裡面的話，音訊會自動擺在音訊軌道上。

STEP 4 在置入的視訊及音訊上有一些控制選項能夠讓你把視訊及音訊分開來，或是複製再延伸出一模一樣的段落讓你重複使用。

- ▶ 播放鈕：按下去就會開始播放你所選擇的視訊或音訊。
- ⚹ 分開視訊及音訊鈕：按下去就能夠把視訊與它本身附載的音訊分開來。
- 還未分開模式：當你刪除視訊本身的音訊時，視訊會一樣被刪掉，所以我們需要按分開視訊及音訊鈕才可以替換聲音。

- 分開模式：當按下分開視訊及音訊鈕之後，【已連結】的字會消失不見，這代表你可以剪輯聲音而不用擔心會對視訊有任何影響。

- 循環按鈕：按下去之後軟體會幫你複製，並且在你點選的音塊後面貼上一模一樣的素材。

置入影片範例

先將工作影片置入到 Mixcraft 軟體裡：視訊 → 新增視訊檔案。

> 📄 **提醒**
>
> Mixcraft 影片軟體接受的規格為 AVI、WMV 及 MP4，基於電腦的等級及工作的流暢度建議用 WMV。

視訊檔案置入後，影片會出現在工作區域裡面。如果影片本身有聲音的話，它也會出現在影片軌底下。

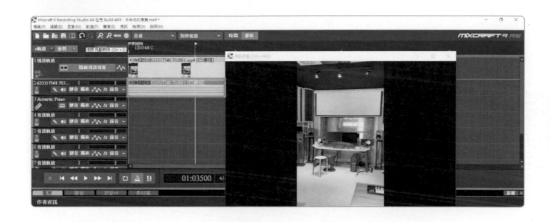

> 📄 **提醒**
>
> 聲音檔上面顯示【已連結】意思是聲音與影片是在連結的狀況下，如果你刪掉聲音檔的話，影片也會跟著刪掉，按下取消連結就可以解除連結模式。

7-5

Mixcraft 視訊效果應用篇

Mixcraft 在視訊軌道可以增加所需要堆疊的效果，並且在使用的效果數量無上限。視訊效果列表如下：

- 亮度
- 亮度（高 CPU）
- 灰度
- 模糊
- 低色度級（高通）
- 低色度級（低通）
- 浮雕
- XOR 特效（反轉 / 負片）
- 懷舊
- 仿古（淡）
- 仿古（濃）

- 紅色通道
- 綠色通道
- 藍色通道
- 紅色過濾
- 綠色過濾
- 藍色過濾
- 反相紅色通道
- 反相綠色通道
- 反相藍色通道
- XOR 特效高通
- XOR 特效低通

- 橫向反轉
- 右鏡像
- 左鏡像

操作說明

STEP 1 按下顯示視訊視窗右邊的視訊自動控制曲線的圖示。

STEP 2 在視訊軌道的下面就會出現視訊自動控制曲線區域。

STEP 3 點選亮度就會出現所有的視訊效果清單。

▌Mixcraft 視訊特效使用說明

STEP 1　調整亮度案例：在這案例裡，在第一秒點下第一個點作為效果的起點，然後在第二秒點下第二個點做亮度調高。

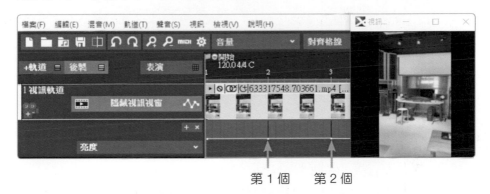

第 1 個　　第 2 個

STEP 2　在第二個點，可以點下滑鼠的左鍵出現調整清單，可以刪除節點或是編輯擷取值，也就是調整效果的強弱度。

STEP 3 在編輯擷取值，可以輸入所要的數字，100 為最強。

STEP 4 增加第二個效果的話，可以按下第一個效果軌道右上角的符號 + 之後，就會出現下面的效果軌道。點選亮度選擇第二個效果，再依照時間點調整效果的強度就可以了。

7-6

Mixcraft 文字功能

（一）Mixcraft 提供的文字功能可以調整以下的調性

- 透明度：調整文字以及文字背景的顏色及透明度。

- 文字：調整文字的位置，邊距以及開啟遮罩與陰影。

- 漸變：調整淡入及淡出的時間。

- 動畫：調整文字的移動類型及方向。

（二）文字實作案例

STEP 1 滑鼠左鍵點在視訊軌道的左下方的加 (+) 符號可看到底下出現文字軌道。

STEP 2 滑鼠左鍵在文字軌道上的任何地方點兩下就會跳出編輯文字視窗（或是在「視訊」底下點選「加入文字」也可以開啟文字功能）。

STEP 3 在編輯文字視窗內的左邊，分為兩個區塊，上半區區塊是讓使用者打任何文字上去，下半區塊是調整文字的字體，大小，變 BOLD 粗體等功能。

STEP 4 按下確定就可以看到文字出現在文字軌道上。另外，可以去調看看文字其他的功能來達到想要的文字效果。如果需要加入大量文字的時候，可以在文字軌上新增多個分徑，方便大量文字剪輯。

08

數位配樂基礎：
MIDI 應用方式及
音樂素材庫介紹

8-1

何謂 MIDI？

M.I.D.I. 就是「Musical Instrument Digital Interface」的縮寫，中譯為「樂器數位介面」，是指「連接數位樂器、編曲機、電腦等裝置與音樂的數位訊號」，所以 M.I.D.I. 是數位訊號，不是音樂，只要將訊號的輸入端改變，就可以改變所呈現出來的音樂。

8-2

MIDI 的由來

IMA（International MIDI Association），中譯為「國際 MIDI 協會」，IMA 於 1983 年，結合了 Oberheim、Roland、Sequential Circuits、Kawai、Korg、Yamaha 等數位樂器大廠，聯合制定出標準的 MIDI 規格，此後逐年不斷加強及擴充規格，沿用至今。

Roland SH-201 合成器（版權所有：Roland Corporation）

MIDI 標準規格定案後，無論是任何一家廠商生產製造的數位樂器、編曲機、電腦等裝置，只要符合 MIDI 標準規格，便能藉由 MIDI 介面互相溝通。

90 年代初期，由於網路速度及頻寬不足以拿來傳輸 MP3 或是其他格式的音樂檔案，MIDI 格式因為容量小，透過 MIDI 編輯出來的流行音樂、手機鈴聲變成為網路上分享音樂的主流。雖然 MIDI 本身已經提供了不同樂器、合成器、儀器基本互用的協定，但因 MIDI 的音色訊號會因為每一家製造商及機種有所不同，使得不同樂器音色之間無法互換，使用不同 MIDI 樂器所寫出來的曲子在音色上無法共用，1991 年，由 MMA 及 JMSC 協會共同制定了 General MIDI，MIDI 統一規格，明定在 GM 音色中，允許同時 24 個發聲數、支援同時使用 16 個軌道、128 個音色發聲數。

以上所提到的 ASIO 及 MIDI 訊號都有附於許多專業數位硬體裡，以下章節將會講到玩家級及業界級數位工作站及業界所說的數位成音概念。

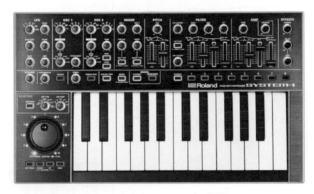

Roland System1 合成器

Roland System1 MIDI IN/OUT 控

8-3

MIDI 編曲觀念：譜號、高音與拍號解說

個人認為編曲家的角色在實務上，通常有三種無法迴避的角色：演奏家、指揮家、樂評家，三位一體。在起步時，編曲者必須讓自己化身為每一個樂器聲部的演奏家，以便能「思考」所演奏的樂段，並盡情的表現其音樂性。其次，音樂的完美詮釋，必須透過指揮家精準地掌握一首作品的情緒起伏、和聲張力、音量強弱和聲部平衡等，讓樂思能夠更流暢的表達，因此，指揮家是樂團中的靈魂人物。當編曲者化為指揮家時，最大的優勢是自由！上述的要求經由虛擬樂團來操作，可以輕易地達成實體樂團無法突破的極限。最後，當音樂完成時，編曲者應該讓自己化身為一位樂評家，靜靜的坐下來聆聽，以銳利的聽覺測試作品動人的程度，及需要「客觀」改進與果決釜正的樂句。在進行編曲的過程中，筆者往往以音樂來遐想、詮釋故事，透過不同的樂句、樂器來扮演各種角色，再以樂段來串聯故事的起承轉合，因此在創作時不僅只有音樂而已，更加入了故事情節及畫面結構的想像。

（一）譜號

數位音樂常使用的譜號為高音譜號以及低音譜號，並建構於五線譜之上。點選樂譜（Notation）編輯模式即會看到譜號。

1. 五線譜：從字面上來看，即是五條線之樂譜，由下往上及為第一線、第二線，以此類推。每一條線與線的空間即為第一間、第二間，以此類推。

2. 高音譜號 𝄞：它是由英文字母 G 演變而來的，因此又稱作 G 譜號，通常用來記載較高的音，而起始點是從第二線（sol）開始畫起。

3. 低音譜號 𝄢：它是由英文字母 F 演變而來的，因此又稱作 F 譜號，通常用來記載較低的音，而起始音是從第二線（fa）開始畫起。

（二）音高

樂譜上的音，稱之為「音名」，此外另有東方人與國樂所喜愛用的阿拉伯數字所構成的「簡譜」，以及「唱名」，而唱名為了區分不同音高會在音名後方加入數字，可以從電腦鍵盤演奏功能所見。

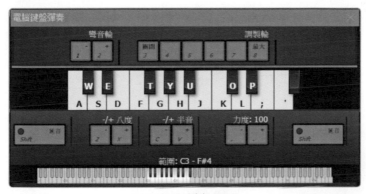

MTK 電腦鍵盤彈奏

在全能音雄當中，Do 所代表的是 C5，一般在古典樂器中 C 則是以 C4 為代表。

音　　名：	C	D	E	F	G	A	B	C
唱　　名：	Do	Re	Mi	Fa	Sol	La	Si	Do
絕對音名：	C5	D5	E5	F5	G5	A5	B5	C5
簡　　譜：	1	2	3	4	5	6	7	1

如下圖，該注意的是在執行電腦鍵盤彈奏中，不能以鍵盤上方的英文字母
（A、S、D、F、G、H、J、K）代表音高，這是不同於音名的，而這些字母也並
不代表音高，例如：字母 A 不一定會等於 Do（C），因為下方的鍵盤可以自由
的移動音高。

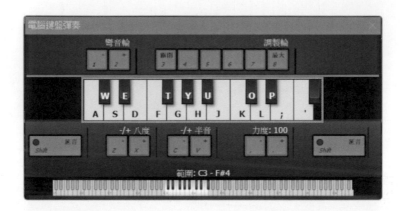

如圖所示，A 等於音高 Re（D），不等於原本的 Do（C）。

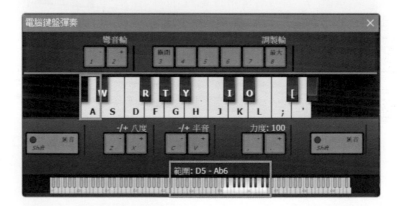

（三）拍號

一首曲子通常會有不同的拍子，例如常聽到的四拍子，圓舞曲般的三拍子，或是六拍子，其呈現方式是以分數的形式。下方的分母代表多少分音符為一拍，上方的分子代表每小節有多少拍，要注意的是須先讀分母再讀分子，例如 2/4 稱做四二拍，3/4 稱做四三拍，6/8 稱做八六拍，2/4 拍是以四分音符為一拍，每小節有 2 拍，3/4 以四分音符為一拍，每小節有三拍，以此類推。

1. 素材庫拍號

在全能音雄素材庫裡的音樂樂段，以 4/4 拍為主，因此當個人的創作為 3/4、6/8 等不同於 4/4 拍者就無法較方便的使用，此時必須要剪接素材庫的樂段。

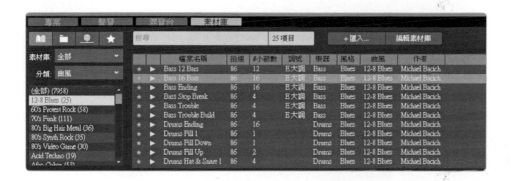

2. 在主控功能的拍號呈現

在主控功能的右方點擊滑鼠左鍵即可更改。

或是在工作區上方尺規格線按下滑鼠右鍵，新增標記 Marker 設定更改拍速調號時間點。

點選所編輯的 MIDI 音符就會出現，音符編輯的視窗上方可見不同的音符，所代表的是不同的音符長度。

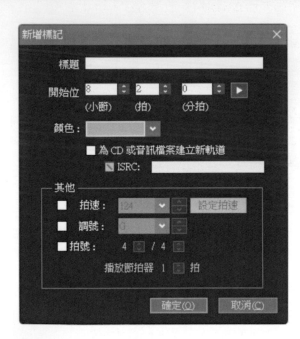

- ⬭ 全音符，是音符的最大值，也會將整個小節填滿，若在 4/4 則要數四個拍子。

- ♩ 二分音符，為全音符的二分之一，若在 4/4 則要數兩個拍子。

- ♩ 四分音符，為全音符的四分之一，若在 4/4 則要數一個拍子。

- ♪ 八分音符，為全音符的八分之一，若在 4/4 則要數半個拍子。

- ♪ 十六分音符，為全音符的十六分之一，若在 4/4 則要數四分之一個拍子。

- ♬ 三十二分音符，為全音符的三十二分之一。

- ⬭ 附點音符，標記在音符符頭的右邊，增長值為原音符的一半。

- 三連音符，為一拍，一個拍子中有三個音符。

如：

編曲與作曲的不同

編曲者的任務是將原創的音樂作品加以美化，並依照作曲家的心意來呈現其音樂風格，編曲似乎成了一種事後加工的附屬角色而已。其位階因為是幕後性質之故，而未受到應有的重視，不僅無法與作曲家一並列名，甚至在台灣還沒有版稅的收入。然而，根據音樂出版界的共識，樂曲的成敗有 60% 要靠編曲來提升。更何況，人心隔肚皮，要與作曲家心意相通，談何容易。筆者發現除了事前做好篩選的功課外，與作曲家良好的溝通，才是合作成功的關鍵。若能共同進行編曲，則所蘊釀的作品，必更能符合作曲家內心所渴望的音樂畫面。

8-4

編曲音樂架構

音樂是由各個不同的聲音元素與聲部來構成，對於初學者，筆者認為可以分為兩大架構：一、簡易編曲；二、進階編曲。其實只要觀念有了，也可以利用全能音雄當中之素材庫，快速的完成自己所創作之作品。

音樂架構可歸類為七大類別，如下：

1. 旋律：旋律通常是以不同的單音、音高以及節奏所組成的，也是音樂最主要的架構之一。音樂透過音高與節奏所形成了「橫」與「動」的線條，可以稱作「旋律」線。

2. 音效與環境音：若在編曲中加入了音效，可以稱作具象音樂，它的主要特色是在於利用錄音技術錄製一切自然界的音效，例如：人聲、動物聲、自然環境音、噪音等，再將所錄製的聲音透過音頻的重覆、倒放、加快或變慢等技法，應用於創作上（洪萬隆，1994）。

3. 伴奏：伴奏是襯托主旋律之音樂，在鋼琴上通常為左手的低音，大多是由節奏或和聲所構成，簡單來說一般在 KTV 所演唱的伴唱帶，也可稱為伴奏。

4. 副旋律：在主旋律之下，衍生出來的另一條或是多條的旋律線，通常可以彌補主旋律之空音或是長音的部分，當然也可以在和聲架構下與主旋律同步進行。

5. 和聲：簡單來說，兩個音所構成之音程，三個音以上所組成可稱為和聲，例如：C 和弦是由 Do Mi Sol 三個音所構成，它是音樂中非常重要的角色，若旋律是一棟大廈的外觀，和聲可比喻為大廈重要的內在與地基。

6. 節奏：通常為打擊樂器所構成，可以增加音樂之律動感，依照樂曲之設定，將會有二、三、四、六拍等呈現。

7. 低音：在和聲的架構下，進行較低的音樂聲部，通常會有律動與音樂線條的呈現，能夠讓音樂聽起來更加的扎實。常使用的樂器為電貝斯、低音大提琴的撥弦、低音鼓、鋼琴的左手等。

參考書目

洪萬隆（1994）。音樂概論。台北：明文。

簡易編曲基本架構圖示

進階編曲基本架構圖示

8-5

音符編輯視窗

在數位音樂裡，輸入的音符會有兩種識別方式，其一為 Piano Roll（琴鍵軸編輯模式），另一種為一般大眾較熟悉的 Notation（五線譜模式）。在數位音樂軟體編輯時，一般還是會使用方便音符演奏、調整力度與表情的 Piano Roll（琴鍵軸編輯模式）。

Piano Roll（琴鍵軸編輯模式）

按下選項中的鋼琴（如下圖），即可切換為琴鍵軸模式。

鋼琴 步進 樂譜

在 MIDI 物件上，雙擊滑鼠左鍵即可以開啟琴鍵軸編輯器（piano roll editor），也可以按滑鼠右鍵選擇「編輯」指令。

每個長條型色塊代表一個音符，左右長度代表音符的長短，上下代表音符的高低。

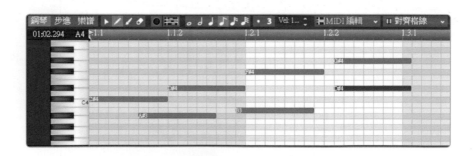

1. 選取音符

欲選取音符需先選擇右上方的箭頭功能，方式如下：

- 全選：以滑鼠按住左鍵拖拉出一個方型，或是按住 Alt ＋ A 鍵。
- 固定多音符：點選一個音符後，按住 Shift 鍵不放，就能選取多個音符。
- 水平全選：以滑鼠雙擊左方的鍵盤音高。
- 取消：滑鼠再按下任意位置，或是按下電腦鍵 Esc 鍵。

2. 控制器資訊

位於視窗的下方，可用滑鼠選擇欲顯示的控制參數。

3. MIDI 控制參數

輸入後的 MIDI 訊號需要控制它的聲音表情，例如樂曲中的漸強、漸弱、音量強弱、音高等。滑鼠左鍵按下下拉清單就能選擇控制器常用的控制器參數，如力度（Note ON）、力度（Note OFF）、Program Change、Channel Pressure（聲道壓力）、Pitch Wheel（音高轉輪），而全能音雄會將較常用的列在上方。

常用的參數為：

- 力度：Velocity
 力度可以改變樂器的音色，以及音符的音量與力度。

- 表情：(11) Expression
 一般人認為樂段中要改變聲音的大小，將由參數的音量 (7) volume level 去調整，但其實是由 (11) Expression 才是正確的，volume level 通常是代表樂器的總音量，而 (11) Expression 在使用的時候，請記得將音量拉上，不然會沒有聲音。

- 延音：(64) Hold Pedal(on/off)
 延音其實就等於鋼琴的延音踏板，功能是將聲音延長的作用，有分成開與關的設定，當需開啟延音功能時，將藍色的控制曲線畫至最高點，若低於最高點則為關閉。

8-6

電腦鍵盤彈奏（MTK）及 MIDI 鍵盤彈奏

電腦鍵盤彈奏簡稱為 MTK，為 Musical Typing Keyboard 的縮寫。讓你只要一台電腦或是筆電，利用電腦鍵盤即可進行 MIDI 的創作，但需注意的是大部分的鍵盤，不能夠同時按三個以上的鍵，而且受限於電腦鍵盤只有單一力度，因此若要演奏出優美與便利的音樂，還是建議購買專業的 MIDI 鍵盤。

開啟的方式有：

1. 在功能選單【檢視】，選擇「電腦鍵盤彈奏」。

2. 在虛擬樂器的視窗左方按下「電腦鍵盤彈奏」圖示。

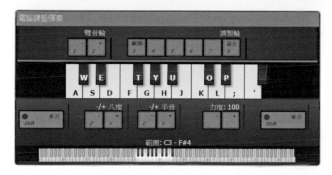

調整音域

由於電腦鍵盤沒有像鋼琴有完整的 88 鍵，而全能音雄為解決這問題，你可以對彈奏音域進行 8 度移動或半音移動，方法如下：

1. 八度移動：使用 Z 和 X 鍵。

2. 半音移動：使用 C 和 V 鍵。

3. 小鍵盤自由調整音域：用滑鼠左鍵按住視窗下方的小 MIDI 鍵盤，左右拖動來調整音域。

鍵盤快速鍵

- A 鍵至「"」鍵：對應白鍵
- Q 鍵至「{」鍵：對應黑鍵
- 1 與 2 鍵：調整音高
- 3 到 8 鍵：調整調節
- Shift 鍵：延音效果
- Z 和 X 鍵：以 8 度上「X」下「z」移動音域
- C 和 V 鍵：以半音移動音域上「V」下「C」移動音域
- 「<」和「>」鍵：力度調整

8-7

五線譜（Notation）編輯模式

按下「樂譜」檢視按鍵（如下圖），即可切換為五線譜模式。

五線譜模式為一般大眾所熟悉的五線譜，其不同於 Piano Roll（琴鍵軸編輯模式）的藍色長條代表音符。

如下圖，在聲音標籤頁的左上角，有音符與滑鼠編輯的工具選單。

三種滑鼠編輯適用於 Piano Roll（琴鍵軸編輯模式）與 Notation（五線譜模式）。

- 白色箭頭：選取音符
- 鉛筆：加入畫上新的音符
- 橡皮擦：移除音符

8-8

音樂音訊編排技巧：對拍、伸縮、音高調整

（一）音檔切片功能

切片功能可將音訊檔案依照拍子或小節快速進行分割。

操作說明

STEP 1 從素材庫中拉取音訊檔案至軌道上，左鍵點二下並選取切片為按鈕。

STEP 2 進入切片器選單可將音訊檔案自動分割成指定段落。

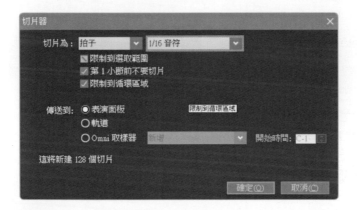

STEP 3 以 16 分音符為單位進行分割。

（二）音檔扭曲功能

扭曲功能用於調整音訊檔案的長度，並手動拉取沒有對到格線的音訊檔案。

▍操作說明

STEP 1 　選擇扭曲功能後，將格線移到想調整的位置並按下新增按鈕。

STEP 2 　新增扭曲標記之後，便可以扭曲標記為中心，調整音訊檔案的拍子並符合格線。

STEP 3 左鍵按下自動扭曲按鍵後，便可使用預設的扭曲範圍 Tight、Moderate、Loose、Sloppy，共四種。

STEP 4 按下清除鍵則可清楚扭曲標記，按下對拍功能可選擇對拍標準。

Mixcraft 改良了音高調整運算技術，讓聲音改變調性與長度變得更加自然。

操作說明

STEP 1 選擇任一音訊檔案並拉至軌道欄。

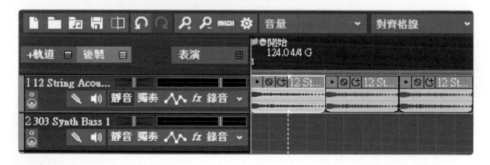

STEP **2** 左鍵點擊二下，或直接選擇聲音選單。

STEP **3** 使用專案拍速或是專案調號進行微調。

STEP **4** 使用時間伸縮或是變調進行微調。

STEP **5** 時間伸縮百分比越大，音訊檔案長度越長，聽起來越慢、聲音越低。

STEP 6　時間伸縮百分比越小，音訊檔案長度越短，聽起來越快、聲音越高。

STEP 7　選擇變調模式，直接調整音高，0 為原調正數往上音高變高往下音高變低，聲音越低。

（三）雜訊消除

STEP 1　點選時間伸縮功能的下方音訊按鈕，可以選擇雜訊消除及音訊聲道及相位。

STEP 2　在音訊軌道上選取雜訊開始及雜訊結束標記。

STEP 3 選擇消除雜訊程度百分比（建議數字慢慢遞增以不影響原始音訊檔案聲音特色為主）。

8-9

表演及 Alpha Sampler 功能介紹

（一）表演面板及操作方式介紹

在音樂創作上，除了 MIDI 音樂彈奏及音樂素材拼貼方式，還有表演面板方式。表演面板的概念就與 DJ 表演很類似，在表演之前都需要收集許多不同的素材並需要了解每一個素材的節奏。而表演面板的功能如下：

- 可製作及置入 MIDI 檔案。
- 可製作及置入軟體內部的聲音素材。
- 可製作及置入軟體以外的聲音素材。
- 可以另外做錄製。

表演面板簡易操作錄製方式

STEP 1　首先建立一個以上的音訊軌道，一個軌道改名為 Main Melody，專門放主旋律像是 Rhodes 或是 Piano，而另一軌道改名為 Percussion，專門放鼓聲像是 Beat。

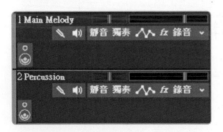

 小知識

軌道名稱使用英文是最安全的，因為備份完，後續有可能會出現亂碼狀況。

STEP 2 滑鼠點擊表演鈕開啟表演面板模式。

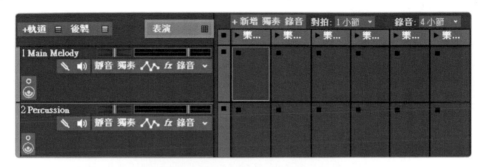

STEP 3 打開素材庫的 Loops 素材尋找以下的素材名稱：Cinematic Chill Out。
然後在右邊的素材區，找到以下的循環素材：Rhodes 以及 Beat。將
Rhodes 拉進去到第一軌道，然後 Beat 拉進去第二軌道上的第一格。

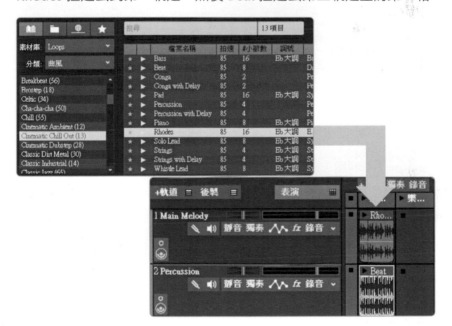

STEP 4 按下表演面板的錄音鈕開啟錄製準備。

STEP 5 按下播放控制工具列的錄音鈕，就開始進行錄音。在錄音進行中，按下表演面板裏的任何素材，就會跟著錄在軌道上。

（二）Alpha Sampler 介紹及操作方式

Alpha Sampler 是利用 VSTi 搭配電腦鍵盤演奏（MTK）或是 MIDI 鍵盤彈奏技術將聲音取樣並調整聲音的音階，創作出獨創性的變化。這個最常使用在音效創作上，像是可以選一個腳步的聲音，藉由 Alpha Sampler 功能創作出一連串不同的腳步聲。

STEP 1 選擇一段聲音，按下右鍵，選取最下方「複製到 Alpha 取樣器」。

STEP 2 軌道欄會出現「Alpha Sampler 虛擬樂器軌道」，並叫出取樣器，取樣器上方會有選擇的聲音檔名。

STEP 3 按下 Alpha Sampler 虛擬樂器軌道的「變更樂器」，並選擇電腦鍵盤演奏。

STEP 4 利用電腦鍵盤，即可變換剛剛所選聲音的音階。

NOTE

09

數位混音基礎與實作

9-1
數位混音概念說明及前置流程工作說明

混音前置工作

- 人聲、音樂（1軌立體聲）以及音效（1軌立體聲）都依照影片編排好。
- 依照錄音師所在的地方調好喇叭的向位。喇叭的音量不會過高或過低，最好是待在0dB SPL。
- 確認好聲音不會因為沒調好錄音介面緩衝（Buffer）而造成聲音失真。

混音工程是聲音後製流程的最後一道關卡，也是最重要的部分之一，靠混音不但能夠襯出影片整體的感覺，也能夠凸顯混音師的技巧及混音藝術。

混音的用意在於調整好DAW上每個聲音的音量，聲音左右方向以及空間聲去呈現影片該有的聲音清晰度及真實感。

混音是主觀的，常依混音師的喜好及習慣去呈現出個人認為最好的狀態。不過不管多麼主觀，以下的四大要點一定要做到：大小輕重要拿捏、聲音方向要明確、效果空間要細調、混音成品要清晰，除此之外，我們也可以把混音作品想像成是一個 3D 立體空間，音量大小跟 EQ 等化器是高度，左右聲相是寬度，跟空間有關的效果器則是深度，用 3D 的概念去做調整，詳細的混音過程還是要自己實際操作過才會慢慢抓到訣竅喔！

dB SPL 音壓分貝值

dB SPL 指的是音壓的分貝值（decibels of sound-pressure level），分貝越高聲音就越大聲，以下是分貝類別：

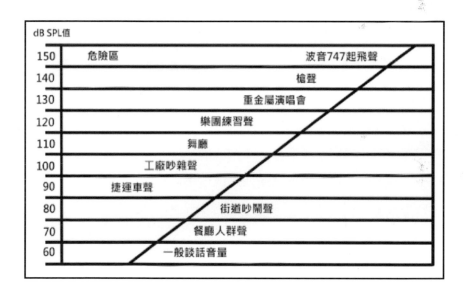

9-2
置入人聲旁白、音效與音樂

旁白 – Narration	在一個風和日麗的下午，森林裡的鳥叫聲是如此的繁榮，猶如像是小鳥王國一樣。就在森林的深處，有一片湖泊，湖面上在陽光的照耀下有種金光閃閃的感覺。就在不遠處，有個背著背包的旅客，一步一步地慢慢向前走。
旅客 – OS	" 好熱啊 ○○○○ 好想喝水 ○○○○○ "
旁白 – Narration	他一邊喘氣一邊往前踏步，不過他走沒到幾步就聽到了湖面輕微的波浪聲。
旅客 – OS	" 等等？我怎麼會聽到像是湖泊的水聲呢？○○○ 難道 ?!"
旁白 – Narration	他快速地往前走了幾步，果然看到了湖泊。
旅客 – OS	" 太棒啦 !!!!!! 我不敢相信我竟然找到了！感謝老天爺 !"
旁白 – Narration	旅客開心地大笑，就急促地往湖裡面跳。

1. 點選聲音選項裡的加入聲音檔案或是快捷鍵的 Ctrl＋H 鍵進入到新增聲音視窗（旁白檔案名稱是 NARRATION、旅客檔案名稱是 OS）。

2. 在視窗裡面選擇所需要的檔案按開啟就可以置入了。

3. 如果要選擇一個以上的聲音檔案，請在軟體外開啟聲音所在的資料夾。

4. 點選所需要的檔案。

5. 按住滑鼠左鍵一併拉進到工作剪輯區域裡，再依照劇本排列先後順序。

6. 在軌道上請點選名字改為 OS（人聲旁白），之後在做混音的時候就能知道軌道裡放的是旁白。

在一個風和日麗的下午，森林裡的鳥叫聲是如此的繁榮，猶如像是小鳥王國一樣。就在森林的深處，有一片湖泊，湖面上在陽光的照耀下有種金光閃閃的感覺。就在不遠處，有個背著背包的旅客，一步一步地慢慢向前走。

" 好熱啊 ○○○○ 好想喝水 ○○○○○ "
他一邊喘氣一邊往前踏步，不過他走沒到幾步就聽到了湖面輕微的波浪聲。
" 等等？我怎麼會聽到像是湖泊的水聲呢？○○○ 難道 ?!"
他快速地往前走了幾步，果然看到了湖泊。
" 太棒啦 !!!!!! 我不敢相信我竟然找到了！感謝老天爺!"
旅客開心地大笑，就急促地往湖裡面跳。

1. 先看好劇本所需要的音樂感覺：輕鬆的音樂。

2. 到素材庫的選項。

3. 在素材庫點選 Sound Effects，分類選擇曲風。

4. 點選以下的 Music Beds，裡面含有。

5. 將所選好的音樂置入到工作剪輯區域裡。

6. 在軌道上點選名字改為 Music（音樂），這樣之後在做混音的時候就能知道軌道裡放的是音樂。

在一個風和日麗的下午，森林裡的鳥叫聲是如此的繁榮，猶如像是小鳥王國一樣。就在森林的深處，有一片湖泊，湖面上在陽光的照耀下有種金光閃閃的感覺。就在不遠處，有個背著背包的旅客，一步一步地慢慢向前走。

" 好熱啊 。。。。 好想喝水 。。。。。 "
他一邊喘氣一邊往前踏步，不過他走沒到幾步就聽到了湖面輕微的波浪聲。
" 等等？我怎麼會聽到像是湖泊的水聲呢？。。。 難道 ?!"
他快速地往前走了幾步，果然看到了湖泊。
" 太棒啦 !!!!!! 我不敢相信我竟然找到了！感謝老天爺 !"
旅客開心地大笑，就急促地往湖裡面跳。

1. 看完劇本後，列出劇本所需的音效清單。

 - 環境聲有什麼？
 - 音效有什麼？

2. 到素材庫的選項。

3. 在素材庫點選 Sound Effects，在分類請選擇曲風。

4. 環境音效請選擇：Sound Effects Ambience。

5. 一般音效請選擇：Sound Effects。

6. 將所選好的音效置入到工作剪輯區域裡。

7. 在軌道上點選名字改為 SFX（音效），之後在處裡混音的時候就能知道軌道裡放的是音效。

9-3

編組軌道（Sub-mix Track）及傳送軌道（Send Track）應用方法

（一）何謂 Send Track？

Send Track 的意思為傳送軌道。傳送軌道非常的特別，它的軌道不帶任何 MIDI 或是聲音訊號。

Send Track 可加上你所需要的音訊效果，像是全能音雄本身的殘響或其他的效果器，然後再將你所需要加上同一個效果的 MIDI 或是音訊軌道的聲音傳送到傳送軌道裡，所以就可以共用同一個效果器。

（二）為何需要用到 Send Track 傳送軌道？

當軟體裡加了許多 MIDI 及音訊軌道的時候，同一時間一起播放會消耗至少三分之一的電腦資源。假如你有多於兩個軌道個別加上同一個效果器，然後一起播放，則你會消耗至少三分之二的電腦資源。這時候你會發現電腦跑得有點吃力，有可能會聽到聲音開始失真或是聽到一些雜聲。所以我們會需要加一個傳送軌道，將需要加同一個效果的 MIDI 或是音訊軌道的聲音傳送到傳送軌道裡。這樣一來就可以從加上效果的傳送軌道統一發聲音出去。

（三）如何使用 Send Track？

▎操作說明

STEP 1 先準備多於兩軌的音訊或 MIDI 軌道。

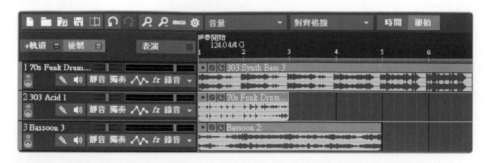

STEP 2 按下＋軌道鈕，然後選擇新增傳送軌道。或是在任何軌道上按下滑鼠右鍵，選擇插入新軌道最後再選擇傳送軌道。

STEP 3 當你建立傳送軌道時，它會出現在最後一軌。

STEP 4　按下傳送軌道裡的 fx 進入到效果清單。

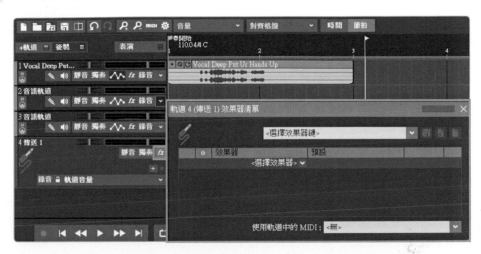

STEP 5　點選選擇效果器，選擇你想加的效果器。

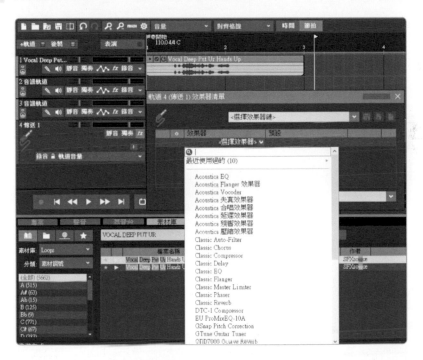

STEP 6　點選編輯，然後就會跳出效果器的編輯視窗。

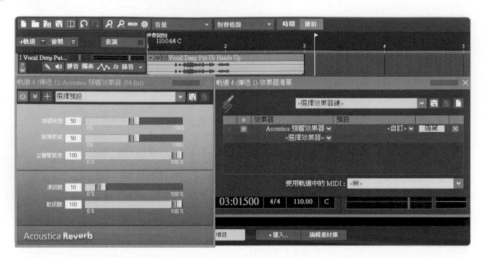

STEP 7　在編輯設定內，請調整 Wet Mix 為 100%。

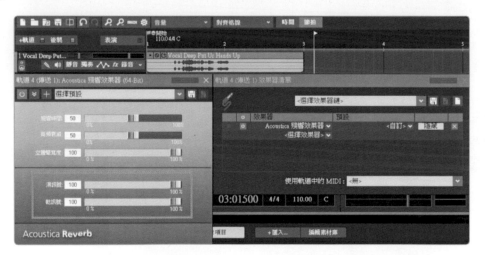

STEP 8 到我們想加效果的音訊或 MIDI 軌道上，點選自動化曲線鈕 進入到自動控制曲線功能。

STEP 9 滑鼠按下軌道音量後，請選擇傳送軌道。

STEP 10 點選傳送軌道之後就會出現傳送鈕。

STEP 11 把 Send 轉鈕轉到 100%。

STEP 12 你可以點選旁邊的橫向曲線,依照你的想法增加或降低效果!

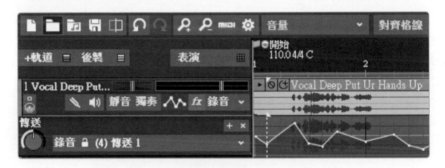

9-4

Acoustica 合聲效果器(Chorus)

合聲效果器的原理是將聲音加上些許的延遲,並且複製出另外一個聲音跟原本的聲音結合,就好像將單一的聲音組成一個合唱團一樣,能夠讓原本獨奏的樂器聲音,聽上去像是變成多個樂器同時在演奏一樣。

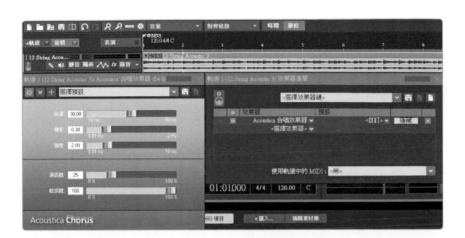

9-5

Acoustica 壓縮效果器（Compressor）

壓縮效果器是動態效果器裡最重要的一環，主要在處理聲音動態範圍的大小，也可以用來壓縮一段聲音中最大音量和最小音量之間的差異。經過壓縮處理，減小最大音量和最小音量之間的差異後，就可以讓整體音量變得想多大就多大。不過要注意，可能也會把訊號中的雜音放大或是聲音被壓縮變形喔！

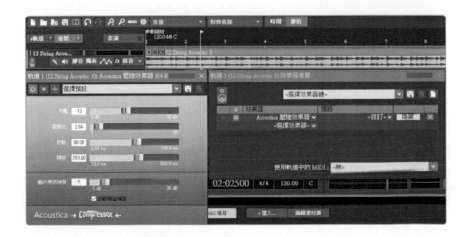

門檻：Threshold

用來設定壓縮界限，我們可以把它想像成是天花板，超過門檻（天花板）的聲音才會開始啟動壓縮效果器，門檻設定越大（數值為負數，例如 -60），代表壓縮越大。

壓縮比：Ratio

用來設定壓縮比例，如果我們選擇數字 2，就是 2：1，超過門檻以上每 2 dB 只會將 1 dB 訊號輸出，等於是壓縮降低了 1 dB 的訊號，壓縮比超過 10：1 以上的話，就是限制器（Limiter）功能了，常用於廣播電視後製上。

啟動：Attack

原始訊號到啟動壓縮器的時間，常用於低音鼓及小鼓上，可增加鼓的延展力度。

釋放：Release

加了壓縮器之後的訊號，多快返回到原始訊號的時間，如果錄製出來的聲音訊號延音不夠長，可使用壓縮器中的釋放時間做調整，特別注意，啟動跟釋放時間調整過低的話，會讓樂器音色聽起來不太自然喔。

使用 Compressor 當作 Limiter 範例參考

- 門檻設定：-3dB
- 壓縮比設定：35：1
- 啟動：0.01ms
- 釋放：10ms
- 輸出增益補償：0

9-6

Acoustica 延音效果器（Delay）

延音效果器的原理就是將原始訊號先錄製保存起來，接著按照設定的回播秒數以及反饋再次播放，加上延音效果的話，你所放進去的聲音就會變成像是人站在洞穴口大喊「哈囉！」，然後你會聽到好多哈囉。

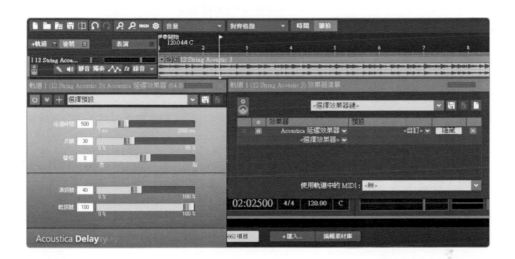

9-7

Acoustica 失真效果器（Distortion）

早期電吉他真空管音箱在音量開到一定程度時，會產生出一種溫暖的破音，聲音訊號放大到失真，就是失真效果器，失真效果器通常用於電吉他上，它能夠讓你的樂器聽起來非常刺耳及增加延音，電子音樂中也會利用破音效果讓節奏更酥麻，更有張力，使用上必須要小心調整，以免聽力受損。

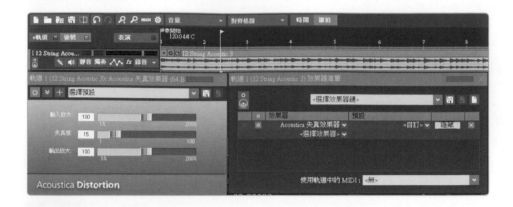

9-8

Acoustica 鑲邊效果器（Flanger）

Flanger 效果器的概念跟 Chorus 合聲效果器有點像，原理是將同樣的聲音素材放在二台盤帶錄音機上播放，並透過第三台盤帶錄音機錄下不同回播速度的聲音以製造出效果，Flanger 會讓聲音模擬出像噴射機一樣的音效，甚至帶有一點外太空科幻的感覺。

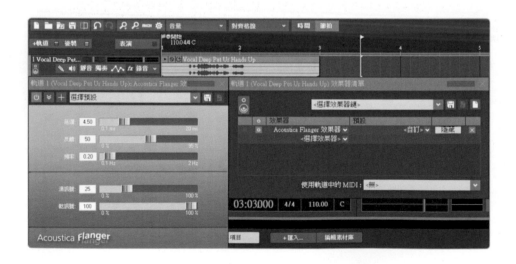

9-9

Acoustica 殘響效果器（Reverb）

透過空間大小及聲音反射衰減所產生的空間感，就是殘響效果器，它可以將整體聲音調成在小小的房間甚至在大峽谷，特別注意，Delay 延遲效果器是不斷重複原始的訊號，Reverb 殘響效果器則是把聲音訊號經過空間反射處理加到原始訊號上。

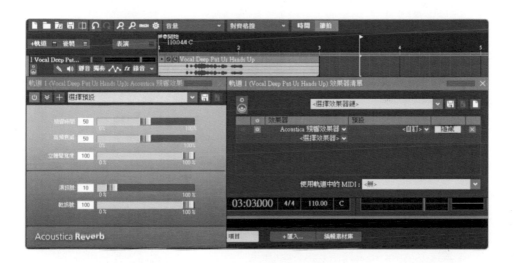

9-10

混音技巧：音訊軌數據調整及自動化曲線應用

自動控制曲線 Automation 可透過硬體控制介面或是手動操控寫入軌道音量、相位、或是效果器的任一參數值。

操作說明

STEP 1 按下自動化曲線按鈕，選取音量或聲向，如需寫入效果器參數需先把效果器開啟。

STEP 2 按下左側紅色錄音及藍色鎖頭按鍵。

STEP 3 專案中按下錄音後，拉取音量大小、聲相、或任一個效果器參數值，即寫入自動化曲線。

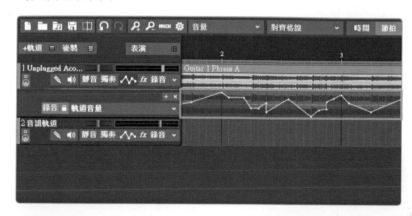

準備所有的人聲、音效和音樂素材 → 在 DAW 上排列好音軌 → 一邊跑影片一邊微調整體音量及方向 → 依照影片內容微調空間聲 → 利用母帶處理器確保聲音飽和而不破→ 檢查混好的成品 → 輸出成品。

混音開始前先要確認音樂、OS 人聲及音效素材都在 DAW 上排列好。在左邊的圖裡面音樂擺第一個軌道，人聲擺第二個軌道，之後的軌道都是放音效以及環境聲。

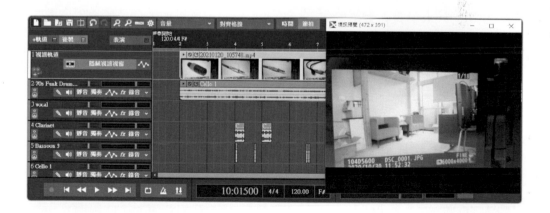

接下來要做的就是微調整體音量、聲音的左右邊以及加上空間聲。音樂會混的大聲一些,這樣才會把整體的情緒帶出來。OS 人聲會比音樂還大聲,因為 OS 在傳達訊息,所以大多時候絕對不能被其他聲音蓋掉。OS 混音上若混出左右邊會更明確知道第一個人及第二個人的聲音是在不同的方向。音效混音也要大聲,左右邊也要做出來。最後一軌的人雜聲有作出空間聲,所以不會跟音樂及 OS 相衝到。

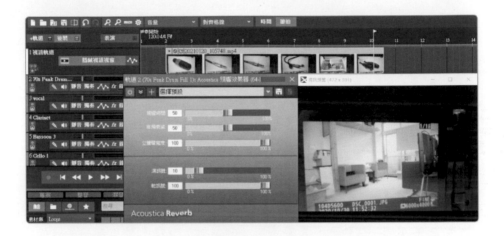

編組軌道（Sub-mix track）在混音階段實用性非常的高,有以下幾點:

- 運用到效果器實際上是會佔去一些電腦資源,所以如果有多於一軌音軌是需要用到同樣的效果的話,只需要加在輔助軌道上就可以了,這樣一來可以節省資源開銷。

1. 點選軌道上的加入新軌道圖案。

2. 選擇新增編組軌道,可依照自己的需求新增自己要的編組軌道。

3. 在編組軌道上的名稱改為所需要的（OS/SFX/MUSIC）才知道控制的是什麼軌道。

4. 將所有同一系的軌道拖拉到所應對的編組軌道。

5. 如果要調整整體 SFX 的音量,就藉由 SFX 編組軌道,以此類推。

Finalizer 母帶處理器有 Compressor 壓縮處理器及 Master Limiter 音壓限制器的功能。Compressor 能夠壓縮一段聲音中最大音量和最小音量之間的差異。經過壓縮處理，減小最大音量和最小音量之間的差異之後，你就可以讓整體音量變得想多大就多大。Master Limiter 目的則是為了讓軟體輸出的電平值不要超過功率級放大的負擔標準。

NOTE

10

成品輸出及專案備份

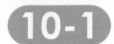

10-1
成品規格解說

當所有的聲音素材都全部混好之後,最後的流程就是輸出成品。這會是最重要的階段,如果輸出的成品出差錯的時候,就真的是前功盡棄。Mixcraft 輸出成品的規格可分為兩大項:純聲音或是影音檔。

純聲音

MP3	MP3 是壓縮過的檔案,容量小可用於網路上傳輸用,一般都是用來做參考聲音居多。
OGG	OGG 是更小的壓縮檔案,作多用在於玩具的發聲玩偶上或是手機遊戲所使用的規格。
WMA	WMA 是壓縮過的檔案,微軟開發的數位音訊壓縮格式,一般都是用來做參考聲音居多。
WAV	WAV 是未壓縮過的檔案,容量比較大,不過最後的成品都是需要匯出 WAV 檔案以確保音質。
FLAC	FLAC 是未壓縮過的檔案,擁有特別的技術就算壓縮了,音質都不會損壞。不過這樣的規格最多用在於 CD 母帶使用。

影音檔

MP4	MP4 是壓縮過後的影音檔,因為特有的技術,就算壓縮了之後也不會有太大的問題。最多使用在於傳輸以及網路平台發表使用。
WMV	WMV 是壓縮過的影音檔,微軟開發的數位影音壓縮格式,跟 MP4 是一樣的用途。
AVI	AVI 是未壓縮過的影音檔,容量非常大,是用在於作剪輯使用的原始影音檔。

10-2

影音匯出選項說明

（一）輸出聲音檔規格範例：WAV 檔案

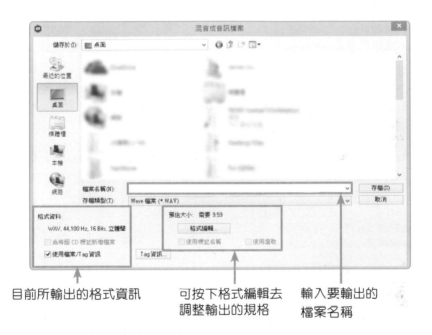

目前所輸出的格式資訊　　可按下格式編輯去　　輸入要輸出的
　　　　　　　　　　　　調整輸出的規格　　　檔案名稱

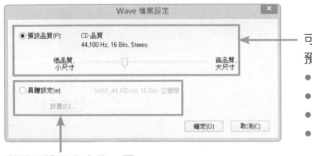

可藉由拖拉的方式來選擇
預設有的選項：
- FM 廣播品質
- CD 品質
- HI-FI 品質
- 超級 HI-FI 品質

選擇具體設定之後，再
按設置就可以自行調整
所要的品質及規格

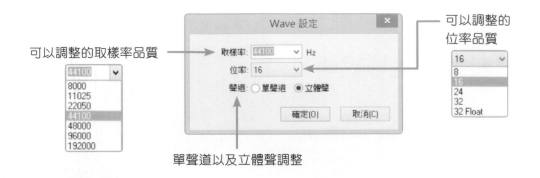

可以調整的取樣率品質

可以調整的
位率品質

單聲道以及立體聲調整

（二）輸出影音檔規格範例：MP4 檔案

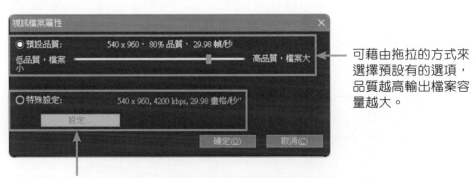

可藉由拖拉的方式來
選擇預設有的選項，
品質越高輸出檔案容
量越大。

選擇特殊設定之後，再按設定就可以自行調整所要的品質及規格

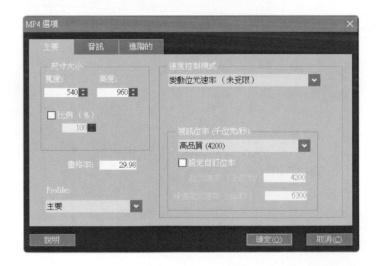

在設定裡面可以調整輸出的影像尺寸大小，也可以調整音訊的規格。無論如何調整，愈高畫質加上高的音質容量就越大。

10-3
全能音雄專案備份流程

在 Mixcraft 裡備份的流程是非常簡單的一件事，不過備份也是很重要的一件事。如果沒有備份工作檔的話，之後如果要修改就沒有完整的工作檔，這樣會讓修改成為一件很困難的一件事。

備份選擇有資料夾以及壓縮檔案

資料夾：自動幫你備份成資料夾到所選擇的目的地，以便近期內做修改使用。
壓縮檔案：備份成體積更小的壓縮檔案以便備份在外接式硬碟以及網路傳輸使用。

NOTE

Mixcraft
原廠國際認證考題

A-1

Mixcraft 第一階段原廠國際認證考題

錄音室配音專題

是非題

1. （ X ） 所謂數位音訊就是指大自然發出的任何聲響，不須經過數位成音軟體處理。

2. （ X ） 噪音是指聽起來平穩、優美、令人想一聽再聽的聲響。

3. （ O ） 噪音是指刺耳、令人不舒服、令人不願再聽到的聲響。

4. （ X ） 在真空環境中聲音仍然可以傳達。

5. （ O ） 波長是指在一定的頻率下，每個循環週期的距離。頻率越高，波長越短。

6. （ O ） 物體在空氣中產生各種動作之聲響即可稱為聲音。

7. （ O ） 一個波形的相位不斷隨時間變化，則成為人耳可聽見的效果。

8. （ O ） 外接式音效卡（錄音介面），就像電腦繪圖時須使用專業顯示卡一樣，能為錄音過程提供最低延遲、最佳播放和錄製同步能力。

9. （ X ） 使用 Mixcraft 時，不須正確的設定音效卡，選擇任何一種驅動類型都可以使錄音過程高同步並降延遲。

10.（ O ） 監聽設備就像是電繪使用顏色校正過的螢幕一樣，能提供最準確且無渲染的音頻供使用者準確判斷聲音品質。

11.（ X ） 不同的音效卡支援的驅動類型不同，所提供的延遲時間都一樣。

12.（ X ） 設定音效卡的延遲時間，是在優化電腦效能。

13.（ O ） ASIO 音效卡模式可以控制緩衝記憶體。

14.（ ○ ） ASIO 音效卡模式支援 Windows 和 Mac OS 的驅動，為業界大多採用的標準。

15.（ X ） 錄音介面的輸入功能是將數位訊號（Digital）轉換成類比訊號（Analog）。

16.（ ○ ） 常見的麥克風種類依工作性質可分成電容式，動圈式，指向式及領夾式四種。

17.（ X ） 電容式麥克風不需要使用在有供應 48V 幻象電源的設備中。

18.（ ○ ） 電容式麥克風須藉由電力供應才能使用。

19.（ ○ ） 指向式麥克風也稱為槍型麥克風。

20.（ ○ ） 平衡式線路是一種聲訊傳輸導線的型態，採用三個腳位（即三芯導線），利用相位抵消的原理，可以增強實質訊號並抑制雜訊。在應用上，較長的距離會使用平衡型的接線。

21.（ X ） 平衡式線路是一種聲訊傳輸導線的型態，採用三個腳位（即三芯導線），但在使用上會產生最多的雜訊，所以較長的距離不會使用到。

22.（ ○ ） 設備開機程序（依電流量最小先開啟）：電腦→介面及週邊設備→軟體→播放設備。

23.（ ○ ） 軟體內錄功能是指有些專業錄音介面不須經過類比線性傳輸，在內建虛擬通道狀況下，可將任何於電腦上發出的聲音錄至音訊軌道內。

24.（ X ） 任何一種錄音介面都可支援軟體內錄功能。

25.（ ○ ） 設備關機程序（依電流量最大先關閉）：播放設備→軟體→介面及週邊設備→電腦。

26.（ X ） 設備開機程序（依電流量最小先開啟）：播放設備→介面及週邊設備→電腦→軟體。

27.（ ○ ） Audio Stream Input Output 為業界標準之一。

28.（ X ） Audio Stream Input Output 為業界唯一標準。

29.（ ○ ） ASIO 可在電腦及軟體所能處理的情況下進行多通道、低延遲及取樣率與位元資料處理。

30.（ ○ ） 電容式麥克風由於靈敏度高、收音範圍廣，必須在安靜的空間使用。

31.（ ○ ） 非平衡式線路是音訊傳輸導線的一種型態，與「Balanced（平衡型）」比對，它只有兩個腳位（正極與地線）。

32.（ X ） 電容式麥克風由於靈敏度低，在任何空間皆可收到乾淨的音質。

33.（ ○ ） 訊號線會因線材品質及長度產生訊號衰減。

34.（ ○ ） 成音設備常依需求規劃，不一定是規格越高越好。

35.（ ○ ） 任何一種訊號線傳輸都會因線材品質及長度的訊號衰減而產生雜訊。

36.（ X ） 指向式麥克風由於收音角度大，可做遠距離收音且避開週邊雜音。

37.（ ○ ） 指向式麥克風由於收音角度狹小，可做遠距離收音且避開週邊雜音。

38.（ ○ ） Audio CD 檔的音訊格式為 16bit/44.1KHz。

39.（ X ） Mixcraft 音效卡模式有 Wave、ASIO、Core Audio 三種。

40.（ X ） Mixcraft 的喜好設定裏，選擇任何一種音效卡驅動模式都可以把延遲降到最低並強化音頻軟體的處理能力。

41.（ ○ ） Mixcraft 可支援聲音類型（格式）為 MP3、OGG、WAV、AIF、WMA、FLAC。

42.（ X ） Mixcraft 不支援多軌音訊錄音、即時效果器，及自動控制曲線編輯功能。

43.（ X ） Mixcraft 在錄音時只須在該軌道按下準備鈕（Ctrl＋B），不須按下控制列的錄音鈕（R）。

44.（ ○ ） Mixcraft 在錄音的時候，在音訊軌道旁邊的工作剪輯區空白處按右鍵可直接新增分徑軌道。

45.（ X ） Mixcraft 最多有 5,000 個音效配樂素材可使用。

46.（ X ） Mixcraft 的音檔扭曲功能（WARP 模式），共有 8 種扭曲範圍。

47.（ ○ ） Mixcraft 有線上搜尋音效的功能。

48.（ ○ ） Mixcraft 支援以時間軸為中心來縮放橫向視野。

49.（ X ） Mixcraft 聲音效果可做堆疊使用，影像效果只能選擇一種。

50.（ X ） Mixcraft 聲音效果只能選擇一種，影像效果可做堆疊使用。

51.（ ○ ） Mixcraft 可以直接瀏覽、搜尋外部聲音素材或音訊檔並匯入。

52.（ ○ ） Mixcraft 聲音效果及影像效果皆可做堆疊使用。

53.（ X ） Mixcraft 支援軌道圖示更換但不支援新增自製圖示。

54.（ ○ ） 防噴罩與麥克風的距離不可靠太近，原因是會降低收音品質。

55.（ X ） Wave 音效卡模式是目前擁有延遲最低，最佳播放和錄製同步能力且最多軟體使用的系統。

56.（ ○ ） ASIO 音效卡模式是最多軟體使用的驅動模式，播放和錄製能力最穩定。

57.（ ○ ） 專業的 ASIO 音效卡模式需要有支援 ASIO 的外接錄音介面。

58.（ X ） 在整個電影及電視劇製作裡，編劇、拍片及影片剪輯是最重要的，所需要的時間最多；聲音花的時間不長，所以不用太費心思。

59.（ ○ ） 所有成音軟體的總音量的標準音壓都是在 0dBSPL。

60.（ ○ ） 在「取樣 Sampling」原理中，44.1KHz 是指類比聲音訊號在經過數位化處理的過程中，系統以每秒取樣聲音波形 44100 次的數值記錄下來，讓聲音更接近於真實。

61.（ ○ ） 吸音的功能是為了減少聲波反射造成過多的殘響並提高錄音時的語言清晰度。

62.（ ○ ） 吸音的原理是當聲波遇到軟質物體表面時，少部份會反射回去，而大部份會進入物體的細小孔徑，受到空氣分子的摩擦和阻力之後轉變成熱能消耗掉。

63.（ ○ ） 錄音室裝潢建材的吸音能力會依材質本身之特性而有所不同，包括多孔性、內流阻力、厚度。

64.（ ○ ） 當一個聲波碰到牆面或天花板等介質時，其能量可以被分為「被吸收的聲波」、「反射聲波」、「透射聲波」。

65.（ X ） 低頻率比中、高頻率更容易做隔音處理。

66.（ X ） 聲波頻率越低，波長越短；聲音頻率越高，波長越長。

67.（ ○ ）「駐波」是聲波於空氣中，因二次反射造成與原本聲波方向一致所造成的現象。

68.（ ○ ） 錄音室內擴散板的功能是為了將聲波打散，避免產生駐波而造成某個頻率的聲音被放大，影響錄音師做監聽。

69.（ ○ ） 錄音室裝潢材料的吸音能力會因為聲波頻率、聲波角度、吸音裝潢材料的厚度以及安裝的方法而影響大小。

70.（ ○ ）「隔音」是利用材質較硬以及密度較高的裝潢材料將聲波的高、中、低頻率做反射處理。

71.（ X ） 隔音的處理可以完全阻隔錄音室外面的任何頻率聲波。

72.（ ○ ）「聲音傳輸衰減量 STL（Sound Transmission Loss）」為隔音檢測的一種單位，數值越大，隔音效果越好。

73.（ X ）「聲音傳輸衰減量 STL（Sound Transmission Loss）」為隔音檢測的一種單位，數值越小，隔音效果越好。

74.（ ○ ）「擴散板」的功能是將聲波的頻率打散，適當處裡可以促進聲音均勻分布於音場，提高聲音的清晰度、調整殘響，並且避免駐波產生。

75.（ ○ ） 類比聲音訊號透過數位錄音介面轉變成一連串的數字訊號後儲存於電腦，轉變的訊號稱為數位訊號，整個過程也稱為 AD 轉換。

76.（ ○ ）「EQ 等化器」可以用來調整聲音的高、中、低頻率，能夠增加聲音的清晰度或飽和度以及調整音場，降低部分雜訊頻段、降低聲音迴授發生機率。

77.（ X ） HI-Z 切換成低阻抗可將特定樂器本身會輸出的強大聲音利用 Hi-Z 功能變得與其他來源一致，另外也是開啟保護錄音介面機制。

78.（○）「增益 Gain」主要是在調整麥克風的輸入量。

79.（○）MIDI 控制器上都有「REC 錄音」、「SOLO 獨奏」、「SELECT 選擇」、「MUTE 靜音」按鈕功能可以做選擇，讓混音師可以不用透過滑鼠和鍵盤就能獨立調整多個音訊軌道。

80.（X）錄音介面上的「監聽 Monitor」可以調整麥克風進來的輸入量。

81.（X）Mixcraft 的每一個功能介面是不可以隨時抽離預設位置。

82.（○）Mixcraft 可以自由選取音塊上的片段控制曲線去做音量大小的調整。

83.（○）無論是動畫、電影或電視劇，數位成音四個主流程環節就是錄音、音效、音樂及混音。

單選題

1. （4）在開始做專案時，我們一開始該做的是

（1）設定麥克風　　　　　　（2）調整錄音軟體

（3）將所有的音量軌平衡化　（4）建立專案資料夾

2. （4）錄音介面功能為

（1）控制緩衝記憶體　　　　（2）降低延遲時間

（3）流暢的播放　　　　　　（4）全部皆是

3. （4）下列敘述何者錯誤？

（1）若使用的電腦速度較慢，你會需要設定較大的錄音介面緩衝（Buffer），來避免播放時聲音的不流暢

（2）若播放的過程中聽到聲音斷斷續續，需要增加錄音介面緩衝（Buffer）

（3）電腦的主機音效卡預設驅動是使用「Wave」或「Wave RT」模式

（4）不同廠牌的音效卡所提供的 ASIO 控制面板都是完全相同的。

4. （ 4 ） 以下何者無法在「喜好設定」中設定？

　　　　(1) 顯示音量可以選擇為「分貝」或「百分比」

　　　　(2) 預設音訊及樂器軌道顏色

　　　　(3) 設定語言

　　　　(4) 時間軸的顯示模式為「時間」或「節拍」

5. （ 2 ） 一般 CD 位元（Bit）

　　　　(1) 8 Bit　　　　(2) 16 Bit　　　　(3) 24 Bit　　　　(4) 96 Bit

6. （ 2 ） 一般 CD 取樣率（Sample Rate）

　　　　(1) 22050 Hz　　(2) 44100 Hz　　(3) 88200 Hz　　(4) 96000 Hz

7. （ 3 ） 目前擁有強化音頻處理能力，降低音頻輸入延遲和強化輸出流暢度，讓廠商開發的錄音軟體及錄音介面能完美搭上的為：

　　　　(1) Wave RT　　(2) BWF　　　　(3) ASIO　　　　(4) Wave

8. （ 4 ） 專業的錄音介面基本上需要有哪些功能？

　　　　(1) 支援 ASIO 模式　　　　　(2) 支援輸入輸出

　　　　(3) 調整 Buffer 設定　　　　　(4) 全部皆是

9. （ 4 ） 若想進行數位成音後製，基本配備除了軟體與電腦之外，還需要

　　　　(1) 支援 ASIO 的錄音介面　　(2) MIDI 鍵盤

　　　　(3) 麥克風與監聽設備　　　　(4) 全部皆是

10.（ 1 ） 監聽設備主要功能為

　　　　(1) 無渲染的輸出提供錄音師聲音判別標準

　　　　(2) 重低音強化

　　　　(3) 高音渲染

　　　　(4) 全部皆是

11.（ 4 ） 錄音介面功能為

 (1) 聲音輸出

 (2) 將類比訊號（Analog）轉換成數位訊號（Digital）

 (3) Buffer 控制

 (4) 全部皆是

12.（ 4 ） 目前業界常使用的麥克風，依工作原理分成

 (1) 電容式　　　　(2) 動圈式　　　(3) 領夾式　　　　(4) 全部皆是

13.（ 2 ） 以下何者為支援電容式麥克風之供電方式？

 (1) 不需供電　　　　　　　　(2) 幻象電源

 (3) 聲波振動產生線圈感應電流　(4) 全部皆是

14.（ 4 ） 麥克風常用收音類型有

 (1) 全指向　　　　　　　　(2) 心型指向

 (3) 超心型指向　　　　　　(4) 全部皆是

15.（ 1 ） 若想收小鼓或大鼓聲，應該要在麥克風哪種頻率上？

 (1) 150Hz～250Hz　　　　　(2) 2000Hz～4000Hz

 (3) 2000Hz～10000Hz　　　　(4) 都可以

16.（ 4 ） 電容式麥克風特性有

 (1) 高靈敏度　　　　　　　(2) 寬廣的頻率響應

 (3) 需要 48V 幻象電源　　　(4) 全部皆是

17.（ 1 ） 動圈式麥克風特性有

 (1) 低靈敏度　　　　　　　(2) 寬廣的頻率響應

 (3) 需要 48V 幻象電源　　　(4) 全部皆是

18. (4) 關於平衡式線路以下何者正確？

 (1) 三個腳位（即三芯導線） (2) 適合長距離使用

 (3) 雜訊少 (4) 全部皆是

19. (4) 耳機沒聽到聲音時，須檢查

 (1) 軟體系統模式及 I/O 設定

 (2) 耳機接頭是否接對輸出端子

 (3) 控制台的音效卡設定是否正確

 (4) 全部皆是

20. (4) 下列何者為訊號線傳輸訊號的衰減原因？

 (1) 長度 (2) 氧化

 (3) 線材端子品質 (4) 全部皆是

21. (4) 下列敘述何者正確？

 (1) 聲音不須經由空氣傳達

 (2) 物體在空氣中震動時產生的聲響是數位音訊

 (3) 噪音是指規律、優美的聲響

 (4) 全部皆非

22. (3) 下列敘述何者錯誤？

 (1) 在軌道進入錄音狀態後，點擊軌道中小喇叭圖示，就能進行即時軟體監聽

 (2) 若想使用軟體監聽，錄音介面必須支援足夠低的延遲時間，而且越低越好

 (3) 錄音時緩衝區（Buffer）越小延遲越高

 (4) 緩衝區（Buffer）可在喜好設定裡的音效卡中調整

23. (1) 減低頻（Low cut）的意義為

(1) 移除不必要的低頻

(2) 移除不必要的雜訊

(3) 確保高頻不干擾到錄進來的聲音品質

(4) 全部皆是

24. (2) 此線頭為

(1) RCA　　　　(2) USB　　　　(3) FireWire　　　　(4) TRS

25. (3) 此線頭為

(1) RCA　　　　(2) USB　　　　(3) FireWire　　　　(4) TRS

26. (4) 此線頭為

(1) RCA　　　　(2) USB　　　　(3) MIDI　　　　(4) TRS

27. (1) 此線頭為

(1) RCA　　　　(2) USB　　　　(3) MIDI　　　　(4) TRS

28. (3) 耳機沒聽到聲音時不須檢查

(1) 軟體音效卡模式及 I/O 設定

(2) 耳機接頭是否接對輸出端子

(3) 記憶體容量是否足夠

(4) 錄音介面音量旋鈕是否開啟

29. (1) 在成音設備常見的常見導線接頭

(1) TRS　　　　(2) MIDI　　　　(3) USB　　　　(4) 全部皆是

30. (2) 哪一種是平衡式線路端了？

(1) 光纖　　　　(2) XLR　　　　(3) RCA　　　　(4) 全部皆非

31. (4) 錄音介面常見的連接方式有

 (1) USB (2) FireWire (3) Thunderbolt (4) 全部皆是

32. (4) 在成音設備常使用的類比導線接頭

 (1) RCA (2) XLR (3) TRS (4) 全部皆是

33. (1) 此麥克風指向性為

 (1) 全指向 (2) 心型指向 (3) 超心型指向 (4) 槍型指向

34. (2) 麥克風指向性為

 (1) 全指向 (2) 心型指向 (3) 超心型指向 (4) 槍型指向

35. (3) 麥克風指向性為

 (1) 全指向 (2) 雙指向式 (3) 超心型指向 (4) 槍型指向

36. (4) 麥克風指向性為

 (1) 雙指向式 (2) 心型指向 (3) 超心型指向 (4) 槍型指向

37. (1) 麥克風指向性為

 (1) 雙指向式 (2) 心型指向 (3) 超心型指向 (4) 槍型指向

38. (1) 數位成音工作站簡稱 DAW，英文的全名是

 (1) Digital Audio Workstation

 (2) Dimond Audio Workstation

 (3) Dongo All workstation

 (4) Digital Audio Walkstation

39. (4) 數位成音包括哪幾個項目？

 (1) 錄音、攝影、音樂、混音　　(2) 錄音、音效、混音

 (3) 錄音、音效、音樂、動畫　　(4) 錄音、音效、音樂、混音

40. (1) dB SPL 是

 (1) 音壓的分貝值　　　　　　　(2) 聲音向位的距離

 (3) 音量的大小　　　　　　　　(4) 影片的格數

41. (1) 錄音介面安裝程序

 (1) 安裝介面驅動→連結介面→控制台設定→軟體喜好設定

 (2) 安裝介面驅動→連結介面→軟體喜好設定→控制台設定

 (3) 安裝介面驅動→控制台設定→連結介面→軟體喜好設定

 (4) 軟體喜好設定→連結介面→控制台設定→安裝介面驅動

42. (1) Buffer（緩衝區）基礎原理設定方式

 (1) 單軌錄音調小，混音調大　　(2) 混音調小，單軌錄音調大

 (3) 隨時最大　　　　　　　　　(4) 隨時最小

43. (2) 設備開機程序

 (1) 播放設備→介面及週邊設備→電腦

 (2) 電腦→介面及週邊設備→播放設備

 (3) 電腦→播放設備→介面及週邊設備

 (4) 全部皆非

44. (3) 設備關機程序

 (1) 電腦→播放設備→介面及週邊設備

 (2) 電腦→介面及週邊設備→播放設備

 (3) 播放設備→介面及週邊設備→電腦

 (4) 全部皆非

45. (1) 錄音介面（Audio Interface）是什麼？

(1) 一台能夠接上電腦的錄音硬體

(2) 一台能夠接上電腦的麥克風

(3) 一台能夠接上電腦的錄音軟體

(4) 一個可以接上電腦的控制介面

46. (4) 動圈式麥克風（Dynamic Microphone）所需要被供應的電源為

(1) + 49V　　　　　　　　　　(2) + 50V

(3) + 48V　　　　　　　　　　(4) 不需要供應電源

47. (4) 麥克風前級（Microphone Preamplifier）是專門調整

(1) 麥克風進來的聲音效果機

(2) 錄音介面進來的聲音處理機

(3) 錄音軟體進來的聲音處理機

(4) 麥克風進來的聲音處理機

48. (3) 正確的錄音流程為

(1) 確認麥克風接上麥克風前級→開始錄音→在軟體設定內確認與硬體連接→在軟體內建立錄音軌→檢查麥克風音量是否清楚無雜音→麥克風前級接入錄音介面

(2) 確認麥克風接上麥克風前級→檢查麥克風音量是否清楚無雜音→在軟體設定內確認與硬體連接→在軟體內建立錄音軌→開始錄音→麥克風前級接入錄音介面

(3) 確認麥克風接上麥克風前級→麥克風前級接入錄音介面→檢查麥克風音量是否清楚無雜音→開始錄音

(4) 檢查麥克風音量是否清楚無雜音→確認麥克風接上麥克風前級→在軟體設定內確認與硬體連接→在軟體內建立錄音軌→開始錄音→麥克風前級接入錄音介面

49. (3) 防噴罩功能為

 (1) 防麥克風雜訊　　　　　(2) 防聲音延遲

 (3) 防止口水噴進麥克風　　(4) 防人聲忽大忽小

50. (4) 48V 幻象電源供應給

 (1) 監聽耳機　　　　　　　(2) MIDI 鍵盤

 (3) 動圈式麥克風　　　　　(4) 電容式麥克風

51. (1) 若加入一個音訊素材後，發現素材的播放速度太快或太慢，你可以

 (1) 在工作區下方的「聲音」頁面中調整專案屬性為「時間伸縮」

 (2) 調整專案的整體調號

 (3) 調整軌道畫面大小

 (4) 增加或降低音量

52. (4) Mixcraft 音效卡模式有

 (1)Wave　　　　　(2)ASIO　　　　(3)Wave RT　　　(4) 全部皆是

53. (3) 下列關於「後製軌道」（Master Track）的描述何者正確？

 (1) 所做的處理並非是對整個專案樂曲的處理

 (2) 沒有提供音量推桿

 (3) 可利用自動控制曲線來讓專案總體音量漸小或漸大

 (4) 每個專案可以新建兩個以上的後製軌道

54. (4) Mixcraft 匯入聲音模式支援

 (1) MP3　　　　　　　　　(2) OGG

 (3) WAV　　　　　　　　　(4) 全部皆是

55. (4) Mixcraft 支援

 (1) 多軌音訊錄音　　　　　(2) 即時效果器

 (3) 自動化控制曲線　　　　(4) 全部皆是

56. (4) Mixcraft 支援

 (1) MIDI 輸入 (2) MTK 技術

 (3) VSTi 外掛 (4) 全部皆是

57. (4) Mixcraft 有以下哪些功能？

 (1) 音訊素材拼貼 (2) FlexAudio™ 彈性音訊技術

 (3) 五線譜音符編輯 (4) 全部皆是

58. (2) 下列何者不是 Mixcraft 提供的「錄音模式」？

 (1) 建立分徑 (2) 跳躍錄音

 (3) 重疊錄音 (4) 取代錄音

59. (3) 關於「喜好設定」，下列敘述何者錯誤？

 (1) 若想要將驅動模式切換至 Wave RT，可在「音效卡」頁面中設定

 (2) 若想要選擇使用的語言，可在「一般設定」頁面中選擇

 (3) 若想在播放或錄音停止時，讓播放線停留在停止時的位置，可以在「一般設定」頁面中選擇

 (4) 若想要依照自己的要求，重新分配滑鼠滾輪的用法，可以在「滑鼠滾輪」頁面中設定

60. (2) 關於音效卡的設定，下列敘述何者錯誤？

 (1) 可由選單「檔案」→「喜好設定」→「音效卡」頁面來設定

 (2) 在「ASIO 模式」下，延遲時間是無法調整的

 (3) 在「Wave 模式」下，可透過降低「緩衝數目」和「緩衝大小」這兩個數值來降低延遲時間

 (4)「Wave RT 模式」可以選擇獨佔性，在此模式下，其他應用軟體將無法輸出音訊，只有結束 Mixcraft 之後，其他軟體才可重新輸出音訊

61. (2) 若你發現匯入的音訊一直無法準確放置在想要的軌道位置，此時可以嘗試下面哪一種操作？

 (1) 將軌道視野放大

 (2) 將「對齊格線」功能切換為「關閉對齊格線」

 (3) 將時間軸切換為「節拍模式」

 (4) 把音訊改放在另一軌道上

62. (3) 在軌道中出現下圖時，表示正在使用哪個功能？

 (1) Wave RT 絕對模式　　(2) MTK 電腦鍵盤彈奏

 (3) FlexAudio™ 時間伸縮　(4) ReWire 模式

63. (1) 關於下圖中被開啟的藍色按鍵功能是

 (1) 調音表功能　　(2) 自動化曲線

 (3) 效果器　　　　(4) 開啟錄音監聽

64. (1) 下圖為哪個區域？

 (1) 聲音剪輯區　　(2) 工具列

 (3) 資料庫　　　　(4) 混音台

65. (3) 下圖為哪個區域？

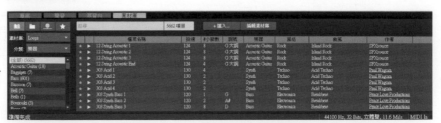

(1) 工作區　　　　　　　　　(2) 工具區

(3) 素材庫區　　　　　　　　(4) 混音台

66. (1) 下圖是播放控制工具列的面板，不包括哪項功能鍵？

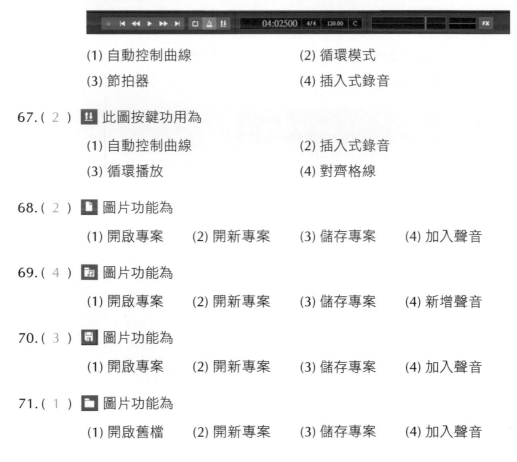

(1) 自動控制曲線　　　　　　(2) 循環模式

(3) 節拍器　　　　　　　　　(4) 插入式錄音

67. (2) ⬆ 此圖按鍵功用為

(1) 自動控制曲線　　　　　　(2) 插入式錄音

(3) 循環播放　　　　　　　　(4) 對齊格線

68. (2) 📄 圖片功能為

(1) 開啟專案　　(2) 開新專案　　(3) 儲存專案　　(4) 加入聲音

69. (4) 🎵 圖片功能為

(1) 開啟專案　　(2) 開新專案　　(3) 儲存專案　　(4) 新增聲音

70. (3) 💾 圖片功能為

(1) 開啟專案　　(2) 開新專案　　(3) 儲存專案　　(4) 加入聲音

71. (1) 📁 圖片功能為

(1) 開啟舊檔　　(2) 開新專案　　(3) 儲存專案　　(4) 加入聲音

72. (2) ↺ 圖片功能為

 (1) 顯示專案設定　　　　　　　(2) 復原最後一步動作

 (3) 顯示視訊視窗　　　　　　　(4) 燒錄音訊 CD

73. (2) ↻ 圖片功能為

 (1) 顯示專案設定　　　　　　　(2) 重做被復原的動作

 (3) 顯示視訊視窗　　　　　　　(4) 燒錄音訊 CD

74. (3) 中 圖片功能為

 (1) 顯示專案設定　　　　　　　(2) 重作上一步動作

 (3) 匯出成音訊檔案　　　　　　(4) 作品燒成音訊 CD

75. (2) 🔍 圖片功能為

 (1) 顯示專案設定　　　　　　　(2) 縮小剪輯視窗

 (3) 匯出成音訊檔案　　　　　　(4) 作品燒成音訊 CD

76. (2) 🔍 圖片功能為

 (1) 顯示專案設定　　　　　　　(2) 放大剪輯視窗

 (3) 匯出成音訊檔案　　　　　　(4) 作品燒成音訊 CD

77. (1) ⚙ 圖片功能為

 (1) 喜好設定　　　　　　　　　(2) 放大剪輯視窗

 (3) 匯出成音訊檔案　　　　　　(4) 作品燒成音訊 CD

78. (1) 新增聲音的快捷鍵為

 (1) Ctrl＋H　　　(2) Ctrl＋T　　　(3) Shift＋H　　　(4) Alt＋H

79. (4) 開新專案的快捷鍵為

 (1) Ctrl＋J　　　(2) Ctrl＋G　　　(3) Ctrl＋Y　　　(4) Ctrl＋N

80. (4) 開啟舊檔的快捷鍵為

 (1) Ctrl＋I (2) Shift＋O (3) Alt＋O (4) Ctrl＋O

81. (1) 儲存專案的快捷鍵為

 (1) Ctrl＋S (2) Alt＋S (3) Shift＋S (4) Ctrl＋P

82. (4) ⌇⌇ 圖示功能為

 (1) 編輯音量 (2) 編輯聲音相位

 (3) 編輯效果器參數 (4) 全部皆是

83. (1) 作品燒成音訊 CD 的快捷鍵為

 (1) Alt＋F 再按 B (2) Shift＋C

 (3) Alt＋F (4) 全部皆非

84. (1) 在 Mixcraft 中，用來分割音訊的快捷鍵為

 (1) Ctrl＋T (2) Ctrl＋S (3) Shift＋S (4) Shift＋T

85. (1) ▶ 圖示功能為

 (1) 播放整體專案 (2) 播放整體素材庫

 (3) 播放單個聲音素材 (4) 播放視訊

86. (2) ⏸ 圖示功能為

 (1) 播放視訊檔 (2) 將視訊軌及音訊軌取消連結

 (3) 播放整體專案 (4) 播放素材庫

87. (3) 根據下圖，可以得知目前正在進行何種錄音模式？

 (1) 取代錄音 (2) 重疊錄音 (3) 軌道分徑 (4) 跳躍錄音

88.（ 3 ） ⏻ 圖示功能為

 (1) 播放視訊檔 (2) 分開視訊及音訊

 (3) 循環按鈕 (4) 播放素材庫

89.（ 2 ） 放大工作區視窗的快捷鍵為

 (1) Ctrl + - (2) + (3) Shift + - (4) Alt + -

90.（ 2 ） 縮小工作區視窗的快捷鍵為

 (1)Ctrl + D (2) - (3) Shift + F (4) Alt + U

91.（ 1 ） 游標 圖示功能為

 (1) 分開上半段工作區與下半段素材庫視窗

 (2) 分開視訊及音訊

 (3) 分開音塊

 (4) 分開人聲

92.（ 3 ） 下圖按鍵由左至右的功能依序為

 (1) 循環模式、錄音模式、標記點設定

 (2) 循環模式、MIDI 控制台、喜好設定

 (3) 循環模式、節拍器、插入式錄音

 (4) 循環模式、對拍模式、素材置換

93.（ 2 ） 哪一個方法能讓 Mixcraft 的橫向音量拉桿快速回到標準音壓？

 (1) 滑鼠點一下橫向拉桿，然後 Ctrl + I

 (2) 滑鼠在橫向拉桿上點兩下滑鼠左鍵

 (3) 滑鼠點一下橫向拉桿，然後 Alt + I

 (4) 滑鼠點一下橫向拉桿，按住 Alt 然後點一下滑鼠左鍵

94. (4) 關於「插入式錄音」(Punch-in Recording)，下列敘述何者錯誤？

(1) 使用插入式錄音，可以將錄音結果限定在一個特定的區域內

(2) 使用滑鼠拖動「入」和「出」兩個標記，能設定插入式錄製的區域

(3) 在設定好插入式錄音區域後，開始錄音將僅僅在錄音區域內進行錄音

(4) 不可以啟動對齊格線功能來確定精確的錄音區域

95. (4) 預設情況下，滑鼠滾輪可以橫向縮放軌道的視野，若你想改變滑鼠滾輪的作用，應該怎麼做？

(1)「編輯」選單→「喜好設定」→「滑鼠滾輪」

(2)「軌道」選單→「喜好設定」→「滑鼠滾輪」

(3)「檢視」選單→「喜好設定」→「滑鼠滾輪」

(4)「檔案」選單→「喜好設定」→「滑鼠滾輪」

96. (2) 下列敘述何者錯誤？

(1) 聲音須經由空氣傳達

(2) 噪音讓人想一聽再聽

(3) 聲音經過數位成音軟體處理匯出後，才是數位音訊

(4) 廣義上，任何物體發出任何動作的聲響，都可稱為聲音

97. (4) 下列何者不是吸音材料的特性？

(1) 材質較軟，有較多孔徑

(2) 聲波受到質料的摩擦與阻力之後轉變成熱能消耗掉

(3) 減少駐波現象

(4) 高低頻都能有效減少音量

98. (2) 下列何者為隔音材料特性？

 (1) 材質較硬，吸收聲波的能量較多

 (2) 隔音牆越厚，越能有效阻隔高頻

 (3) 降低大量殘響

 (4) 減少駐波現象

99. (4) 吸音的定義

 (1) 降低空間殘響 (2) 提高錄音時的語音清晰度

 (3) 減少駐波現象 (4) 全部皆是

100. (4) 聲波擴散定義何者有誤？

 (1) 聲波在擴散的時候，反射的速度會有所不同

 (2) 避免產生駐波和共振而造成某個頻率的聲音被放大

 (3) 當聲波遇到凹凸不平的表面時，反射的聲波會往不同的方向散開

 (4) 只能安裝於錄音室使用

音效創作專題

是非題

1. （ ○ ） Mixcraft 的聲音伸縮功能可在底下的「聲音」裏面做調整。

2. （ X ） Mixcraft 的聲音伸縮功能可在底下的「素材庫」裏面做調整。

3. （ X ） Mixcraft 的聲音伸縮功能可在底下的「專案」裏面做調整。

4. （ ○ ） Mixcraft 的變調功能可在底下的「聲音」裏面做調整。

5. （ X ） Mixcraft 的聲音伸縮功能可在底下的「混音台」裏面做調整。

6. （ X ） Mixcraft 的線上搜尋聲音檔案功能可在底下的「聲音」裏面找到。

7. （ X ） Mixcraft 的線上搜尋聲音檔案功能，可以在底下的「混音台」裏面找到。

8. （ ○ ） Mixcraft 的線上搜尋聲音檔案功能，可以在底下的「素材庫」裏面找到。

9. （ X ） Mixcraft 的線上搜尋聲音檔案功能可在底下的「專案」裏面找到。

10.（ X ） Mixcraft 的音塊名稱修改在底下的「混音台」裏面可以做調整。

11.（ ○ ） Mixcraft 的音塊名稱修改在底下的「聲音」裏面可以做調整。

12.（ X ） Mixcraft 主要的音效素材在素材庫的 Loops 裏。

13.（ ○ ） Mixcraft 主要的音效素材在素材庫的 Sound Effects 裏。

14.（ X ） Mixcraft 主要的環境音素材在素材庫的 Sound Effects Tones 裏。

15.（ ○ ） Mixcraft 主要的環境音素材在素材庫的 Sound Effects Ambiences 裏。

16.（ X ） Mixcraft 主要的音樂音效在素材庫的 Sound Effects Ambiences 裏。

17.（ ○ ） Mixcraft 主要的音樂音效在素材庫的 Sound Effects Tones 裏。

18.（ X ） 音效在於成音後製裏面不是很重要，所以不需要花太多時間在上面。

19.（ X ） 音效素材庫在使用上非常的簡易，所以不需要特別了解素材庫的分類模式。

20.（○） 音效在影像裏面的用意不只是在於增加真實性，也是訴説劇本的利器之一。

21.（○） 擬音的原理跟配音是一樣的，都要注意聲音力道以及所要配上去的情緒。

22.（Ｘ） 在錄音室做擬音的時候，電容式麥克風可以收到全頻率的高音質，所以是唯一所使用的麥克風。

23.（○） 在錄音室做擬音的時候，要先清楚所收的聲音有哪些類型，才能決定所需要的麥克風種類。

24.（○） 擬音流程裏最常見的兩種麥克風：電容式麥克風，指向性麥克風。

25.（Ｘ） 擬音流程裏最常見的兩種麥克風：電容式麥克風，耳機麥克風。

26.（Ｘ） 在設計音效的時候，影像是最重要的，所以只要音效和畫面有配合，不需要理會音樂是哪一種風格。

單選題

1. （ 3 ） Mixcraft 的聲音伸縮功能可在下列哪裏做調整？

 (1) 專案　　　　(2) 素材庫　　　(3) 聲音　　　(4) 混音台

2. （ 2 ） Mixcraft 的線上搜尋聲音檔案功能在？

 (1) 專案　　　　(2) 素材庫　　　(3) 聲音　　　(4) 混音台

3. （ 4 ） Mixcraft 的聲音變調功能可在下列哪裏做調整？

 (1) 專案　　　　(2) 素材庫　　　(3) 混音台　　　(4) 聲音

4. （ 2 ） Mixcraft 音效素材是在？

 (1) 專案　　　　(2) 素材庫　　　(3) 混音台　　　(4) 聲音

5. （ 4 ） Mixcraft 主要的環境素材是在素材庫裏的？

 (1) Sound Effects　　　　　　(2) Sound Effects Tones

 (3) Music Beds　　　　　　　(4) Sound Effects Ambiences

6. (1) Mixcraft 主要的音樂音效素材是在素材庫裏的？

 (1) Sound Effects Tones　　　　(2) Sound Effects

 (3) Music Beds　　　　　　　　(4) Sound Effects Ambiences

7. (2) 擬音所使用的麥克風的類型有

 (1) 動圈式，領夾式　　　　　　(2) 電容式，指向性

 (3) 耳麥式，動圈式　　　　　　(4) 指向性，耳麥式

8. (2) Foley 是哪一種類型的音效？

 (1) 環境音　　　(2) 擬音　　　(3) 特創音效　　　(4) 日常音效

9. (4) Isolated Sounds 是哪一種類型的音效？

 (1) 特創音效　　(2) 環境音　　(3) 擬音　　　(4) 日常音效

10.(1) Specialty Effects 是哪一種類型的音效？

 (1) 特創音效　　(2) 環境音　　(3) 擬音　　　(4) 日常音效

11.(4) 關於音效設計的流程，下列敘述何者正確？

 (1) 標記影像裏的音效點→置入及調整音效→尋找音效庫理的音效

 (2) 置入及調整音效→尋找音效庫理的音效→標記影像裏的音效點

 (3) 標記影像裏的音效點→置入及調整音效→尋找音效庫理的音樂

 (4) 標記影像裏的音效點→尋找音效庫理的音效→置入及調整音效

環境音及現場收音專題

是非題

1. (○) 環境音錄製的時候，要注意的事項有：天氣、附近雜音，以及適合的收音裝置。

2.（ X ）在戶外收音的時候要注意的事項有：天氣、附近的地標，以及適合的 MIDI 鍵盤。

3.（ X ）音效清單是多餘的，只要記在腦海裏就好了。

4.（ ○ ）音效清單是必要的環境音錄製流程。

5.（ X ）在環境音錄製的時候，只要風不大，不需要帶防風罩。

6.（ X ）在環境音錄製的時候，不需要收多，因為一兩個環境音就足夠用了。

7.（ ○ ）在環境音錄製的時候，盡量收 3 分鐘以上，這樣在後製編輯會有足夠的素材。

8.（ X ）在環境音錄製的時候，因為需要收 3 分鐘以上，所以收音的音質及雜聲不需要太講究。

9.（ X ）環境音錄製的時候，盡量都是挑選在夜深人靜的時候，這樣可以避免過多的雜聲。

10.（ ○ ）在環境音錄製每一道聲音的時候，在錄製開始都要講出所收的聲音類型和名稱，這樣在後製歸檔會比較方便。

11.（ X ）在環境音錄製每一道聲音的時候，在錄製開始不需要講出所收的聲音類型和名稱，因為在歸檔的時候，都要聆聽一遍才會比較清楚。

12.（ X ）Mixcraft 裏面有除雜聲功能，所以在環境音錄製的時候，只要確認好有收到聲音就行了。

13.（ X ）進行環境音錄製時，錄音師必須先確認好當下環境是否有不必要或者過大的噪音，才能在不配戴監聽耳機的狀態下進行錄音，並且專心確認音量表的聲音動態是否正常。

14.（ X ）在做環境音錄製的時候，到任何公家機關都可以直接進去收音，因為這是工作，所以公家機關都會同意。

15.（ ○ ）如果有需要到公家機關或是私人機關收音，都一定要事先知會並得到同意。

16.(X) 在外面到處可以找到充電插座,所以電池不要帶太多,也可以減輕重量。

17.(○) 環境音錄製除了監聽耳機、錄音外出裝置,及麥克風這三大主要裝置,所需要的物品配件像是多組電池、防風罩、備用記憶卡,音效清單也要隨身攜帶。

18.(X) 環境音錄製不需要做規劃,通常都是走到哪收到哪。

19.(○) 環境音錄製除了要建立好音效清單之外,也要規劃所要去的地點路線,以免行程亂掉。

20.(○) 關於環境音錄製,當天收工後除了歸檔,一定要重新格式化記憶卡,確保下次收音的時候會是個乾淨的開始。

21.(X) 關於環境音錄製,當天收工後除了歸檔,記憶卡務必留下當天的聲音在裏面,接下來的收音不會因此亂掉。

22.(X) 在收音的時候,就算聲音收壞了,都不用擔心,因為音效庫裏的音效可以做補救。

23.(X) 收音的時候,如果覺得耳機裏的聲音太大聲,只要把收進來的音量調小就可以了。

24.(○) 收音的時候,如果覺得耳機裏的聲音太大聲,需要調整的是監聽的音量,不要去動到已經設定好的收音音量。

25.(X) 在環境音錄製時,不需要在乎所穿的衣物,因為這跟收音無關。

26.(○) 在環境音錄製的時候,所穿的衣服非常重要,因為這會影響收音。

27.(X) 在環境音錄製的時候,麥克風架是多餘的,因為戶外收音必須用自己的手才能確保音質。

28.(○) 在戶外架設好麥克風架,在錄環境音的時候,可以減輕手痠的問題,也可以確保不會因為手抖動而造成雜音。

單選題

1. (3) 環境音錄製時，不需要帶下列哪個裝置？

 (1) 監聽耳機　　(2) 備用電池　　(3) 錄音軟體　　(4) 防風罩

2. (1) 環境音錄製的主要三大裝置為

 (1) 監聽耳機、外出錄音裝置、麥克風

 (2) 監聽耳機、錄音介面、筆電

 (3) 監聽喇叭、擴大機、麥克風

 (4) 監聽耳機、外出錄音裝置、麥克風架

3. (4) 環境音錄製不需要注意的事項為

 (1) 天氣　　　　(2) 雜聲　　　(3) 所穿的衣物　(4) 車牌

4. (3) 收音效時，所需要準備的清單為

 (1) 車牌清單　　(2) 餐費清單　(3) 音效清單　　(4) 裝備清單

5. (4) 環境音錄製時，下列哪一項配件不需要準備？

 (1) 多組電池　　(2) 備用記憶卡　(3) 防風罩　　(4) 行動硬碟

6. (4) 配音員在錄音室使用電容式麥克風錄音前，要注意

 (1) 口袋是否有零錢或鑰匙易發出聲音

 (2) 穿著是否為尼龍材質或易發出聲音之衣服

 (3) 手機是否關靜音以及開飛航模式

 (4) 全部皆是

7. (3) 現場收音所需要的專業人士有

 (1) 配樂師、後製混音師　　　　(2) 收音師、後製混音師

 (3) 收音師、音控師　　　　　　(4) 收音師、音效師

8. (4) 收音師要注意的事項為

 (1) 服裝穿著 (2) 錄進來音量大而不破

 (3) 現場會有的雜聲 (4) 全部皆是

9. (4) 前製現場收音所需要用到的主要設備為

 (1) 攜帶式多軌收音座，時間碼同步連接器

 (2) 多功能收音推車

 (3) 指向性麥克風

 (4) 全部皆是

10. (4) 控音師主要的工作是

 (1) 檢查每一個器材的電量 (2) 了解當天台詞及場次數量

 (3) 輸出現場音量給導演 (4) 全部皆是

11. (4) 收音師除了要了解演員排練狀況，還需要注意

 (1) 三餐放飯時間 (2) 導演的臉色

 (3) 上網速度的狀況 (4) 攝影機擺設的位置

12. (4) 收音師在使用 BOOM 桿時，需要注意

 (1) 重量 (2) 關節鎖緊度

 (3) 麥克風轉頭 (4) 全部皆是

13. (4) 控音師除了收音以外，也需要

 (1) 輸出參考聲給攝影機 (2) 輸出參考聲給導演

 (3) 輸出參考聲給場記 (4) 全部皆是

14. (3) 領夾式麥克風需要用的膠帶為

 (1) 透明膠帶 (2) 電器膠帶

 (3) 醫療透氣膠帶 (4) 防腐膠帶

15. (4) 所謂的控音師場記表，包含下列哪些內容？

 (1) 演員服裝、場次數　　　　　(2) 進場時間、開機時間

 (3) 調度車輛　　　　　　　　　(4) 檔案名稱、時間碼、收音狀況

16. (4) 配戴領夾式麥克風的時候，要小心下列哪些狀況？

 (1) 演員的衣服　　　　　　　　(2) 使用的膠帶

 (3) 領夾式麥克風線的走法　　　(4) 全部皆是

A-2

Mixcraft 第二階段原廠國際認證考題

影音剪輯技巧專題

是非題

1. （ ○ ） Mixcraft 匯入影像格式支援 WMV、AVI 及 MP4。

2. （ X ） Mixcraft 匯入影像格式支援 WMA、FLV 及 MP1。

3. （ ○ ） Mixcraft 支援影片、圖片匯入及輸入文字。

4. （ ○ ） Mixcraft 影片特效支援自動化控制曲線來編輯特效參數。

5. （ X ） Mixcraft 支援影片、圖片匯入但不支援輸入文字。

6. （ X ） Mixcraft 可以讓使用者建立多於一軌以上的視訊軌道。

7. （ ○ ） Mixcraft 讓使用者建立單獨一軌的視訊軌道。

8. （ ○ ） Mixcraft 視訊軌道支援軌道分徑，可以放多於一個影片以便剪輯需求。

9. （ ○ ） Mixcraft 支援的圖片規格有 JPG、PNG、BMP 以及 GIF。

10. （ X ） Mixcraft 支援的圖片規格有 JPG、TIFF、BMP 以及 GIF。

11. （ ○ ） Mixcraft 視訊特效是藉由自動控制曲線來調整特效的強弱值。

12. （ X ） Mixcraft 無法調整視訊特效的強弱值。

13. （ ○ ） Mixcraft 裡的文字功能可以調整淡入淡出效果值，也可以開啟動畫選項。

14. （ ○ ） Mixcraft 可以在工作剪輯區域的文字軌道空白處，快速點擊滑鼠左鍵兩次，以建立文字。

15. （ X ） Mixcraft 置入視訊的唯一方法是要進入到「軌道→加入視訊檔案」。

16.(○) Mixcraft 置入視訊的方法為「視訊→加入視訊檔案」以及在工作剪輯區域的視訊軌道空白處，快速點擊滑鼠左鍵兩次。

17.(○) 電視劇的 FPS 格數是 29.97。

18.(X) 電視劇的 FPS 格數是 24。

19.(○) 電影的 FPS 格數是 24。

20.(X) 電影的 FPS 格數是 29.97。

單選題

1. (3) 下列敘述何者錯誤？

(1) 視訊中若要加入大量文字的時候，可以在文字軌上新增多個分徑
(2) 若啟用「文字遮罩」，只有文字存在的地方才會顯示視訊
(3) 視訊效果只能對該軌道整體加入，無法使用自動控制曲線來調整
(4) 支援視訊匯出格式為 AVI、WMV 和 MP4

2. (1) Mixcraft 可用的視訊為

(1) WMV, AVI, MP4　　　　(2) WAV, MP3
(3) WMV, WMA　　　　　(4) WMV, AIFF

3. (4) 關於「視訊軌道」的敘述何者錯誤？

(1) 可新增多個文字分徑
(2) 可添加圖片或視訊效果
(3) 視訊軌道最多只能開啟一個軌道
(4) 移動文字不能漸入或漸出

4. (4) 視訊軌道可以開啟幾個效果？

(1) 3 個　　　　(2) 12 個　　　　(3) 35 個　　　　(4) 無限個

5. (3) 視訊軌道上的文字軌道要從哪裡顯示？

 (1) 視訊選項的文字軌　　　　　(2) 編輯選項的文字軌

 (3) 視訊軌道上的 (+) 符號　　　(4) 檢視選項的 (-) 符號

6. (2) FPS 影片格數值是指

 (1) 聲音一次可以跑多少格　　　(2) 影片一秒可以跑多少格

 (3) MIDI 一秒跑多少訊號　　　　(4) 素材一頁可以秀出幾個素材

7. (3) 電視的 FPS 影片格數值為

 (1) 24　　　　　(2) 60　　　　　(3) 29.97　　　　　(4) 30

8. (1) 電影的 FPS 影片格數值為

 (1) 24　　　　　(2) 60　　　　　(3) 29.97　　　　　(4) 30

9. (1) AVI 為以下何者的縮寫？

 (1) Audio Video Interleaved

 (2) Audition Viewer international

 (3) Audio Video Interface

 (4) Audio Vision Interleaved

10. (1) WMV 為以下何者的縮寫？

 (1) Windows Media Video

 (2) Windows Motherboard Viewer

 (3) Windows Mobile Viewer

 (4) Windows Music Viewer

配樂創作專題

是非題

1. （ ○ ） Mixcraft 專屬 MTK 技術，直接以電腦鍵盤彈奏音符，編輯力度與延音。

2. （ X ） Mixcraft 支援 MIDI 輸入但不支援 VSTi。

3. （ ○ ） Mixcraft 支援五線譜編輯、製作與列印。

4. （ X ） Mixcraft 只有 46 個效果器、5,000 個音樂音效素材和 39 個虛擬樂器。

5. （ ○ ） Mixcraft 支援五線譜編輯模式。

6. （ X ） Mixcraft 不支援五線譜編輯模式。

7. （ X ） Mixcraft 無法將外部虛擬樂器物件匯入。

8. （ X ） Mixcraft 裏的 MIDI 編輯功能，只有琴鍵軸模式。

9. （ ○ ） Mixcraft 裏的表演功能具有 cue 功能。

10. （ ○ ） Mixcraft 的表演功能，適合使用 DJ 控制器來做現場表演使用。

11. （ ○ ） Mixcraft 裏的表演功能可製作及置入 MIDI。

12. （ ○ ） Mixcraft 裏的表演功能可製作及置入軟體以外的聲音素材。

13. （ ○ ） Mixcraft 裏的表演功能可製作及置入軟體內部的聲音素材。

14. （ ○ ） Mixcraft 裏的表演功能可以另外做錄製。

15. （ X ） Mixcraft 不支援 MIDI 對應模式。

16. （ X ） Mixcraft 內含超過 7,000 個音樂與音效素材，如需商用、公播，須另取得原廠授權。

17. （ ○ ） Mixcraft 獨特 FlexAudio™ 彈性音訊技術，可快速進行變調不變速、變速不變調。

18. （ ○ ） MIDI 控制鍵盤可利用 USB 線將 MIDI 訊號輸入至軟體內，並可將輸入後的訊號透過 VSTi 做各種音色調整。

19.（ X ）MIDI 控制鍵盤可利用音源線將 MIDI 訊號輸入至軟體內，並可將輸入後的訊號透過 VSTi 做各種音色調整。

20.（ ○ ）MIDI 控制鍵盤，就像是電腦繪圖使用數位繪圖版，須透過軟體經由數位訊號轉換後才能進行作用。

21.（ ○ ）VSTi 是 Virtual Studio Technology Instruments 的縮寫。

22.（ ○ ）MIDI 傳送的是數位訊號不是音樂。

23.（ X ）MIDI 傳送的是音樂不是數位訊號。

24.（ ○ ）MIDI 控制器鍵盤顧名思義是指能傳送 MIDI 訊號的鍵盤。

25.（ ○ ）MIDI 控制器鍵盤依琴鍵數分為 25、32、37、49、61、88 鍵。

單選題

1. （ 4 ）MIDI 鍵盤在成音軟體內可有什麼功能？

　　　(1) 可當 MIDI Controller（控制台）

　　　(2) 音樂製作

　　　(3) MIDI 訊號輸入

　　　(4) 全部皆是

2. （ 3 ）MIDI 鍵盤可利用 USB 線將 _____ 輸入至軟體內，並套用 VSTi 做各種音色調整。

　　　(1) 類比訊號　　　(2) 聲音訊號　　　(3) MIDI 訊號　　　(4) 全部皆是

3. （ 3 ）MIDI 訊號傳送

　　　(1) 圖片　　　(2) 影像　　　(3) 數位訊號　　　(4) 全部皆是

4. （ 2 ）MIDI 訊號傳送

　　　(1) 音色　　　(2) 音調和數據　　(3) 幻象電源　　　(4) 全部皆是

5.（ 4 ）對齊格線功能可選擇

 (1) 以 8 節對齊格線 (2) 以 1/2 音符對齊格線

 (3) 關閉對齊格線 (4) 全部皆是

6.（ 4 ）Mixcraft 的音效配樂素材約有幾個以上？

 (1) 500 個 (2) 3,000 個 (3) 4,500 個 (4) 7,000 個

7.（ 3 ）以下關於 MIDI 的敘述何者是正確的？

 (1) MIDI 訊號只能輸入，不能改變

 (2) MIDI 格式容量很大

 (3) 力度表示擊鍵的強度，通常力度越大則音量越大

 (4) MIDI 為 Musical Instrument Digital Index 的縮寫

8.（ 3 ）關於「素材庫」，下列敘述何者錯誤？

 (1) 點擊「分類」，可在下拉選單中選擇素材類型

 (2) 可在「搜尋」欄位輸入欲找尋的素材關鍵字

 (3) 無法從硬碟或光碟中匯入各種素材到素材庫

 (4) 可以使用素材庫的線上搜尋功能尋找音效素材

9.（ 4 ）若你想要在 Mixcraft 中使用其他廠牌的 VST 虛擬效果器，但發現安裝後在 Mixcraft 內找不到這個效果器，這種情況下你可以在「喜好設定」的「外掛」頁面中嘗試以下何種動作？

 (1) 取消「載入 DirectX 效果器」的選項

 (2) 取消「自動為虛擬樂器增加所有的輸出通道」的選項

 (3) 取消「啟動 ReWire Hosting」的選項

 (4) 勾選「編輯 VST/VSTi 資料夾」選項，編輯與新增 VST/VSTi 路徑，確定後按下「再次掃描所有 VST 外掛」按鈕，讓軟體再次掃描一次

10. (1) 按下 此圖示，可執行以下什麼功能？

 (1) 變更樂器音色 (2) 增加效果器

 (3) 編輯視訊 (4) 使用外接控制器

11. (3) 下圖為哪種編曲模式？

 (1) 鋼琴編曲模式 (2) 同步編曲模式

 (3) 樂譜編曲模式 (4) 吉他編曲模式

12. (4) 下列何者不是加入虛擬樂器物件的方法？

 (1) 新建一個空白的物件

 (2) 錄製一個樂器物件

 (3) 匯入一個 MIDI 檔案

 (4) 從素材庫中選擇適當的素材拖曳至軌道內

13. (2) 關於選單「MIDI 編輯」功能中，下列敘述何者錯誤？

 (1)「對拍」能讓音符更接近標準節拍位置

 (2)「變調」將物件內所有的音符或選取之音符進行左右平移

 (3)「人性化」能讓音律增加更有人性彈奏的感覺

 (4)「強制獨奏」是將物件中的音符強制變為同一時間只有一個音符
 的「獨奏」

14. (4) 在 Mixcraft 裏的音檔扭曲功能模式，有幾種模式可以做選擇？

 (1) 1 種 (2) 2 種 (3) 3 種 (4) 4 種

15. (4) Alpha Sampler 的作用是

 (1) 擷取音色，讓它自由變化

 (2) 置入聲音，再用 MIDI 控制器做聲音控制

 (3) 置入 MIDI，可做自由輸出

 (4) 將聲音取樣，利用 MIDI 鍵盤或是電腦鍵盤去做聲音上的變化

混音工程專題

是非題

1. （○）Mixcraft 的總音量橫向拉桿一定要特別小心，因為總音量的大小決定輸出的音量大小。

2. （○）MONO 為單聲道，STEREO 為立體聲。

3. （○）STEREO 雙聲道基礎原理，是代表 STEREO 本身可準確地將所有聲音層次及相位，在左與右喇叭上精準的表現出來。

4. （X）MONO 單聲道基礎原理，是代表聲音只會在單邊喇叭發出聲音。

5. （○）MONO 單聲道基礎原理，是代表聲音會從左右喇叭播放出一樣的聲音，而產生聲音只會待在中間的感覺。

6. （○）混音工程是聲音後製流程的最後一個步驟。

7. （X）成品前置混音是聲音後製流程的最後一個步驟。

8. （X）混音時，只要注意音量的大小，不須注意方向的左右。

9. （X）作品在工作時聽的都是無誤的，輸出之後不需要浪費時間檢查一次。

10.（X）在混音裏的三大素材：人聲、音樂以及音效的音量，音樂及音效的音量是最重要的，因為音樂可將情緒帶入影片；而音效可增加寫實性。

11.（○）在混音後製的音量黃金比例是，旁白人聲為主要，而音樂與音效是要按照人聲及劇本去做適當的調整。

單選題

1. （4）Mixcraft 的橫向總音量拉桿的標準音壓是

 (1)-10dB　　　　(2)10dB　　　　(3)20dB　　　　(4)0dB

2. （3）在混音的後製階段，哪一個項目的音量為主要？

 (1) 音樂　　　　(2) 音效　　　　(3) 旁白 / 人聲　　(4) 環境聲

3. (1) 混音的四大要點為

(1) 大小輕重要拿捏、聲音方向要明確效果空間要細調、混音成品要清晰

(2) 大小輕重要拿捏、聲音方向要明確聲音雜訊要增大、混音成品要清晰

(3) 大小輕重要拿捏、聲音方向不明確效果空間要細調、混音成品要清晰

(4) 大小輕重要拿捏、聲音方向要明確效果空間不細調、混音成品要清晰

4. (3) 正確混音概念流程，以下何者正確？

(1) 準備所有的人聲、音效和音樂素材→依照影片內容細調空間聲→一邊跑影片一邊細調整體音量及方向→在 DAW 上排列好音軌→利用母帶處理器確保聲音飽和而不破→檢查混好的成品→輸出成品

(2) 利用母帶處理器確保聲音飽和而不破→在 DAW 上排列好音軌→一邊跑影片一邊細調整體音量及方向→依照影片內容細調空間聲→準備所有的人聲、音效和音樂素材→檢查混好的成品→輸出成品

(3) 準備所有的人聲、音效和音樂素材→在 DAW 上排列好音軌→一邊跑影片一邊細調整體音量及方向→依照影片內容細調空間聲→利用母帶處理器確保聲音飽和而不破→檢查混好的成品→輸出成品

(4) 準備所有的人聲、音效和音樂素材→在 DAW 上排列好音軌→檢查混好的成品→依照影片內容細調空間聲→利用母帶處理器確保聲音飽和而不破→一邊跑影片一邊細調整體音量及方向→輸出成品

5. (2) 如果你想讓聲音變得有空間感，你可以使用哪種效果器？

 (1) 合唱（Chorus）效果器　　　(2) 殘響（Reverb）效果器

 (3) 鑲邊（Flanger）效果器　　　(4) 音調即時修正效果器

6. (1) 下列關於「傳送軌道」（Send Track）的描述何者正確？

 (1) 可以傳送效果給音訊軌或 MIDI 軌

 (2) 不能更換圖示

 (3) 不能靜音或獨奏

 (4) 不能使用自動控制曲線

7. (3) Mixcraft 可將作品匯出成下列哪些音訊格式？

 (1) WAV, MP3, AIF, ORG

 (2) WAV, MP3, WMA, ORG

 (3) WAV, MP3, WMA, OGG, FLAC

 (4) WAV, AIF, WMA, OGG

8. (4) 在效果器種類裏，Chorus 是哪一個效果？

 (1) 失真效果器　　　　　　(2) 延音效果器

 (3) 壓縮效果器　　　　　　(4) 合聲效果器

9. (3) 在效果器種類裏，Compressor 是哪一個效果？

 (1) 延音效果器　　　　　　(2) 失真效果器

 (3) 壓縮效果器　　　　　　(4) 合聲效果器

10. (3) 在效果器種類裏，Delay 是哪一個效果？

 (1) 壓縮效果器　　　　　　(2) 失真效果器

 (3) 延遲效果器　　　　　　(4) 合聲效果器

11. (2) 在效果器種類裏，Distortion 是哪一個效果？

 (1) 合聲效果器 (2) 失真效果器

 (3) 延音效果器 (4) 壓縮效果器

12. (2) 在效果器種類裏，Reverb 是哪一個效果？

 (1) 壓縮效果器 (2) 殘響效果器

 (3) 延音效果器 (4) 合聲效果器

13. (4) Finalizer 是指

 (1) 殘響效果器 (2) 壓縮效果器

 (3) 延音效果器 (4) 母帶處理器

14. (4) 關於混音台（Mixer），下列敘述何者錯誤？

 (1) 每一個軌道上都有音量推桿、聲相旋鈕、EQ（低、中、高）和效果器按鈕

 (2) 在最左側，點擊軌道的名稱可以顯示或隱藏某一個軌道

 (3) 雙擊任何旋鈕或推桿可還原預設值

 (4) 在「輸出選擇」中，只能將軌道的聲音輸出給後製軌

15. (4) 關於「自動控制曲線」，下列敘述何者錯誤？

 (1) 能調整效果器參數

 (2) 能調整音量或聲相參數

 (3) 能調整傳送軌道（Send Track）的傳送量

 (4) 無法使用外部 MIDI 控制器來寫入「自動控制曲線」

16. (3) 關於效果器，下列敘述何者錯誤？

 (1) 若一個軌道被凍結（Freeze），軌道上的效果器將無法被編輯

 (2) 效果器的位置非常重要，相同的數個效果器，以不同次序排序，將產生不同的處理結果

(3) 壓縮效果器（Compressor）經常使用在處理大自然的環境聲音

(4) 合唱效果器（Chorus）用來讓聲音變得很厚，聽上去就像是有多
件樂器在同時演奏一樣

17. (1) 關於混音台（Mixer）操作面板的敘述，下列何者正確？

(1) 無論是在音訊軌道、樂器軌道、視訊軌道、後製軌道、傳送軌
道、編組軌道，都可以添加效果器

(2) 面板上的按鍵、旋鈕和推桿，只要以滑鼠右鍵雙擊即可還原預設

(3) 新增傳送軌道後，各軌道上方都可使用旋鈕調整傳送量

(4) 預設下各軌的音量推桿都是處於 125dB 的位置

18. (4) 關於「後製軌道」（Master Track），下列敘述何者錯誤？

(1) 在新專案中預設不顯示

(2) 可以使用自動控制曲線調整音量

(3) 可以加入效果器

(4) 可以錄音

NOTE

Taiwan Icon Digital.
SOUND MAN

隔音艙

跨世代移動隔音艙

隔音艙就像一座行動藝術品，放在任何地方增添時尚感

以房中房的概念構成，結構之間再加上橡膠減震以防止結構傳遞，使用高鐵車廂玻璃、碳複合板達到隔音30db，吸音殘響達0.75秒，空間應用多元，有多種尺寸及顏色可供挑選。

規格

顏色：白色（另有多種顏色選購）
材料：碳塑板、鋼化玻璃、航空鋁材
　　　吸音面板、防震地墊、納米PP飾面
特性：防潮、阻燃及防變形、可移動式的隔音艙
內配100-220v/50Hz和12V-USB電源供應系統
藍芽喇叭/快速換氣系統/LED4000K25W電燈照明

台灣艾肯
Taiwan Icon

專線 (02)2653-3215
115台北市南港區南港路二段147號3樓

https://www.coicon.co/

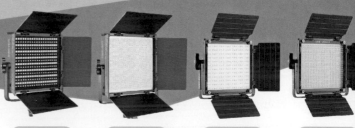

本書如有破損或裝訂錯誤，請寄回本公司更換

作　　者：中華數位音樂科技協會 著
責任編輯：WANJU

董 事 長：陳來勝
總 編 輯：陳錦輝

出　　版：博碩文化股份有限公司
地　　址：221 新北市汐止區新台五路一段 112 號 10 樓 A 棟
　　　　　電話 (02) 2696-2869　傳真 (02) 2696-2867

發　　行：博碩文化股份有限公司
郵撥帳號：17484299
戶　　名：博碩文化股份有限公司
博碩網站：http://www.drmaster.com.tw
讀者服務信箱：dr26962869@gmail.com
訂購服務專線：(02) 2696-2869 分機 238、519
（週一至週五 09:30 ～ 12:00；13:30 ～ 17:00）

版　　次：2021 年 4 月初版一刷
　　　　　2024 年 9 月初版三刷

建議零售價：新台幣 380 元
Ｉ Ｓ Ｂ Ｎ：978-986-434-749-0
律師顧問：鳴權法律事務所 陳曉鳴律師

國家圖書館出版品預行編目資料

Mixcraft 數位成音國際認證 Mixcraft certified associate program 官方用書 / 中華數位音樂科技協會著 . -- 初版 . -- 新北市：博碩文化股份有限公司, 2021.04
　面；　公分

ISBN 978-986-434-749-0(平裝)

1. 電腦音樂 2. 音效 3. 電腦軟體

917.7029　　　　　　　　　　　110004696

Printed in Taiwan

歡迎團體訂購，另有優惠，請洽服務專線
博碩粉絲團 (02) 2696-2869 分機 238、519